北大版普通高等教育"十三五"规划教材

21世纪高等院校应用型人才培养规划教材·艺术设计类

影视视听语言

（第二版）

主　编　袁金戈　岳　伟
副主编　李　俊　何　娟　陈湘淮

内 容 简 介

本书全面系统地讲解了影视视听语言的主要特点与常用的表现手法，帮助读者正确理解影视视听语言的概念，学习和掌握影视视听语言的表现方法和技巧。

本书共分为八章：第一章为影视视听语言概述，第二章到第七章分别讲述了影视画面造型、镜头的运动、轴线、场面调度、声音、影视剪辑等内容，第八章为影片视听语言分析实例。

本书将理论知识与经典范例相结合，生动翔实，通俗易懂，适合作为影视广告、电视节目制作、影视编导、影视动画等专业的教材。

图书在版编目（CIP）数据

影视视听语言/袁金戈，岳伟主编. —2版. —北京：北京大学出版社，2020.10
21世纪高等院校应用型人才培养规划教材. 艺术设计类
ISBN 978-7-301-25528-5

Ⅰ. ①影… Ⅱ. ①袁… ②岳… Ⅲ. ①电影语言–高等学校–教材 ②电视–语言学–高等学校–教材 Ⅳ. ①J90

中国版本图书馆CIP数据核字（2015）第033775号

书　　　名	影视视听语言（第二版）
	YINGSHI SHITING YUYAN（DI-ER BAN）
著作责任者	袁金戈　岳　伟　主编
责 任 编 辑	桂　春
标 准 书 号	ISBN 978-7-301-25528-5
出 版 发 行	北京大学出版社
地　　　址	北京市海淀区成府路205号　100871
网　　　址	http://www.pup.cn　　新浪微博:@北京大学出版社
电 子 邮 箱	编辑部 zyjy@pup.cn　　总编室 zpup@pup.cn
电　　　话	邮购部010-62752015　发行部010-62750672　编辑部010-62756923
印 刷 者	北京宏伟双华印刷有限公司
经 销 者	新华书店
	889毫米×1194毫米　16开本　8.5印张　232千字
	2010年9月第1版
	2020年10月第2版　2024年1月第5次印刷（总第27次印刷）
定　　　价	46.00元

未经许可，不得以任何方式复制或抄袭本书之部分或全部内容。
版权所有，侵权必究
举报电话：010-62752024　电子邮箱：fd@pup.cn
图书如有印装质量问题，请与出版部联系，电话：010-62756370

第二版前言

"影视视听语言"是影视广告、电视节目制作、影视编导、影视动画等专业的必修课程,其目的是让读者了解影视视听语言的一般规律,学习如何通过视听方式来进行叙事,表达情感,帮助读者了解影视作业和影视创作的全貌,建立视听分析和创作影视类作品的理论平台,为读者今后的专业创作打下基础。

本书全面系统地讲解了影视视听语言的主要特点与常用表现手法,以帮助读者正确理解影视视听语言的概念,学习和掌握影视视听语言的表现方法和技巧,拓展读者的思维空间,提高他们的创作水平。读者通过学习影视视听语言,有助于了解影视创作的基本规律和表现技法。作为影视相关专业的启蒙教材,本书强调理论和实践相结合,在介绍理论知识的同时,安排了大量的课内外实践作业,使读者在练习过程中掌握影视视听语言的基本规律。本书涉及内容广泛,引用了大量的经典范例,内容生动翔实,通俗易懂,有助于提高读者的学习兴趣,使其能快速进入专业角色。

《影视视听语言》自出版以来累计服务几十所院校、三万多名师生,受到广大师生的好评。编者也收到了许多一线教师、读者和相关行业专家的反馈。他们从涉及的知识面、难度深浅到大小案例的选取等多个方面,提供了许多宝贵的意见和建议。再版过程中,本书在以上各方面都做了必要的修正,同时,更新了部分陈旧案例,进一步增加了可读性。

本书第一章、第二章由湖南大众传媒职业技术学院袁金戈、岳伟两位老师编写,第三章由湖南大众传媒职业技术学院何娟老师编写,第四章、第五章由湖南大众传媒职业技术学院陈湘淮老师编写,第六章、第七章、第八章由湖南女子学院李俊老师编写。

由于编者的水平有限,书中难免有不妥之处,敬请同人和读者批评指正。

编者
2020年8月

课 程 导 语

前导课程

素描、色彩、摄影、影视史（或中外动画艺术史）、非线性编辑技术等

本课程

就业岗位

影视和动画片编剧、导演、形象设计、场景设计、二维和三维动画制作以及动画片剪辑等

后续课程

剧本创作、视频编辑，以及影视动画、影视广告、节目制作等影视作品创作课程

目 录　CONTENTS

总课时：64课时

第一章　影视视听语言概述　1

2　第一节　视听语言发展历史
4　第二节　影视视听语言的特性
4　第三节　影视视听语言结构的基本单位
5　第四节　影视视听语言的基本元素
6　思考练习

第二章　影像画面造型元素　7

8　第一节　构图
8　　一、画格与画帧
9　　二、静态构图
9　　三、动态构图
10　　四、构图原则
14　第二节　景别
14　　一、景别的划分
17　　二、景别的作用
20　第三节　镜头角度与视点
20　　一、镜头角度的作用
21　　二、镜头角度的变化
23　　三、镜头的视点
25　第四节　焦距与景深
25　　一、焦距
27　　二、焦距的作用
27　　三、景深
28　第五节　影像的照明
28　　一、照明的分类
29　　二、照明在影像中的作用
30　　三、如何处理照明元素
31　第六节　影像的色彩
31　　一、色彩的特征
32　　二、影像中的色调
36　　三、影像中的局部色相及作用

37　四、影像创作中的色彩应用
38　思考练习

第三章　镜头的运动　39

40　第一节　镜头运动的构成
41　第二节　镜头运动的主要方式
41　　一、推镜头
41　　二、拉镜头
43　　三、摇镜头
44　　四、移动镜头
44　　五、跟镜头
45　　六、晃动镜头
45　　七、手持摄影
45　　八、旋转镜头
45　　九、升降镜头
46　第三节　镜头运动的特殊方式
46　　一、升格和降格
46　　二、起幅和落幅
47　第四节　镜头运动的创作方法
47　　一、长镜头创作方法
47　　二、蒙太奇创作方法
47　　三、两种创作方法的特点
48　第五节　运动的处理技巧
48　　一、要把握影像总的运动风格
48　　二、影像局部运动的处理
49　第六节　运动在影像中的作用
49　思考练习

第四章　轴线　51

52　第一节　轴线
52　第二节　关系轴线
53　　一、双人对话场面
55　　二、双人对话具体应用
57　　三、三人对话场面
59　　四、四人或更多人对话场面
60　第三节　运动轴线
60　　一、运动轴线基本概念
61　　二、运动分切
62　　三、运动轴线的灵活运用
63　第四节　对话场面分切技巧
63　　一、一场戏的开始
63　　二、轴线的变化
64　　三、反应镜头
66　　四、间歇镜头
66　　五、时间的压缩

	67	第五节　镜头越轴处理
	67	思考练习
第五章　场面调度　69	70	第一节　场面调度的基本概念
	70	一、什么是场面调度
	70	二、场面调度的发展及现状
	71	三、场面调度的依据
	71	第二节　场面调度的技巧
	71	一、演员调度
	73	二、镜头调度
	73	三、演员调度与镜头调度结合
	73	第三节　场面调度与蒙太奇的关系
	74	第四节　场面调度的作用
	74	一、通过场面调度刻画人物的性格
	76	二、通过场面调度揭示人物的内心活动
	81	三、通过场面调度渲染环境气氛
	81	四、通过场面调度丰富画面语言和造型形式
	81	思考练习
第六章　声音　83	84	第一节　影视声音
	84	第二节　语言
	84	一、语言的分类
	85	二、语言在影视作品中的作用
	85	三、语言在影视作品中的运用
	86	四、语言的录制
	86	第三节　音乐
	86	一、音乐在影视作品中出现的方式
	88	二、音乐在影视作品中的作用
	87	三、音乐的制作
	88	第四节　音响
	88	一、影视音响的特征
	88	二、影视音响的分类
	88	三、影视音响效果
	89	四、音响在影视作品中的作用
	89	第五节　音画关系
	89	一、音画同步
	90	二、音画对位
	90	思考练习
第七章　影视的剪辑　91	92	第一节　剪辑及其意义
	92	一、剪辑的概念
	93	二、剪辑的分类
	93	三、剪辑的性质
	93	四、剪辑的意义

- 94　第二节　剪辑原则和流程
 - 94　一、剪辑原则
 - 94　二、剪辑的一般流程
- 95　第三节　剪辑的形式
 - 95　一、留痕剪辑
 - 98　二、无痕剪辑
- 98　第四节　剪辑的原理
 - 98　一、基本技巧
 - 103　二、剪辑与镜头长短
 - 103　三、剪辑与景别变化
- 104　第五节　不同片种的剪辑方法
 - 104　一、电影故事片的剪辑
 - 106　二、影视预告片的剪辑
 - 107　三、美术片的剪辑
- 108　思考练习

第八章　影片视听语言分析实例　109

- 110　第一节　《罗拉快跑》视听语言分析
- 113　第二节　《对她说》视听语言分析

附录一　中国经典电影　118

附录二　外国经典电影　121

参考文献　125

第一章
影视视听语言概述

学习目标：本章对"影视视听语言"这门课程进行了概述，包括视听语言发展历史，影视视听语言的特性，影视视听语言的基本单位，影视视听语言的基本元素等，为后面的系统学习做好铺垫。

重点：影视视听语言的基本元素。

难点：影视视听语言结构的基本单位。

建议课时：2课时。

第一节　视听语言发展历史

从绘画诞生开始，人类就有了对影像的探索活动。西班牙境内，两万五千年前的阿尔塔米拉洞窟壁画中，一头奔跑的野猪，腿被重复画了很多次（见图1-1），显示人类潜意识中有着表现物体动作和时间过程的欲望。17世纪的传教士阿塔纳斯·珂雪发明了魔术幻灯（见图1-2），他在铁箱里面放一盏灯，箱子两侧各打了一个洞，装上透镜，将画有图案的玻璃放在透镜的后方，经过透镜的灯光折射，图案就投射到了墙壁上，这就是现代投影机的起源。在法国电影史上，1877年8月30日被定为动画的诞生日，因为这一天法国光学家兼画家埃米尔·雷诺发明的可在屏幕上放映、供多人一起观看动态图画的光学影戏机获得专利。光学影戏机具备了

图1-1　奔跑的野猪，西班牙境内，两万五千年前的阿尔塔米拉洞窟壁画

现代动画片的基本特点，一些放在转动轮边缘的镜片围在可旋转的中心附近，这样长条纸卷上的每幅单独的画面就可以反射在每块镜片上，产生不同的效果，令人感到非常有趣和惊奇。19世纪80年代中期摄影术诞生，人类获得了照片这个重要的视觉传播媒介。接下来又出现了可拍摄活动影像的电影摄影机（见图1-3）。1895年12月28日，法国卢米埃尔兄弟在一家咖啡馆里首次公开放映了《工厂大门》《火车进站》（见图1-4）等影片，电影正式诞生。20世纪20年代法国人塞列克第一次提出"电视"这一名称，随着电视的诞生，人类进入了影像时代。如图1-5所示是最早的电视直播场景。

从电影的诞生开始，影像就产生了非凡的表现力，成为人们生活中不可缺少的一部分。人们曾这样概括：20世纪以前的人类是"文字的一代"，20世纪的人类是"影像的一代"。而且，像通常那样用艺术作品的"审美作用"和"认识作用"来衡量电影、电视对21世纪人们的作用和影响是远远不够的。电影、电视除了对人们起到艺术作品所能起

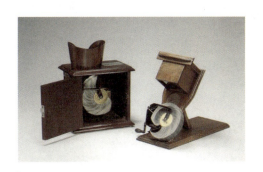

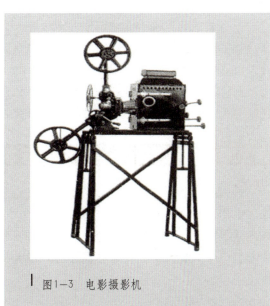

图1-3　电影摄影机

图1-2　魔术幻灯

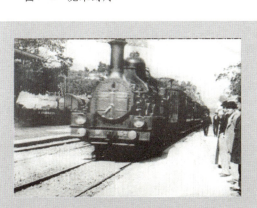

图1-4　《火车进站》剧照

图1-5　最早的电视直播场景

到的基本作用和影响之外，实际上，它们已经深刻地影响和改变了世界各地人们的思想和生活。

近年来我国影视行业飞速发展，中国已然是全球第二大电影市场，银幕数量、观影人次均位居世界第一。随着互联网技术的迅速发展，影像短视频随时可以在移动终端播放，已经成为人们日常生活中不可或缺的一部分，人们已然生活在"视听的时代"里。

第二节　影视视听语言的特性

任何艺术都有它自身的语言表达形式，电影、电视也不例外。影视视听语言，是将语言文学的剧本转换成影像元素和声音元素，综合表现在一起形成视觉、听觉感官上的一种新的非文字语言。影视视听语言能更好地、直观地表现剧本主题、情节和内容。

影视视听语言作为一种表达的语言，必然有语法，包括各种镜头调度的方法和各种音乐运用的技巧。这些方法和技巧来自人们长期的视觉和听觉实践，符合人们的欣赏习惯。

影视视听语言有狭义和广义之分。狭义上，影视视听语言就是镜头与镜头之间的组合，它包括镜头，镜头的分切，镜头的组合以及声画关系四个主要方面；广义上，影视视听语言还包含了镜头里表现的内容——人物、行为、环境，甚至是对白，即剧作结构。从文化上讲影视视听语言是一种思维方式；从艺术上讲它是影视的表现方式或者说是影视的艺术形式；从传播学的角度上讲，它是影视的符号编码系统。

第三节　影视视听语言结构的基本单位

影视视听语言结构的基本单位是镜头，一部电影、一部电视剧都是由若干个镜头组成。电影刚诞生的时候，没有镜头的概念。整场拍一个镜头，然后整场整场地接起来放映。从现代电影之父格里菲斯开始才有了现代意义上的镜头的运用，他对电影制作和摄影技术进行了大量改革，使电影影像的表现力得到了极大的丰富，电影从此发生了革命性的变化。

1．镜头的划分

如何划分一个镜头呢？法国电影理论家马尔丹给出的理解是：

（1）拍摄角度。

从拍摄角度理解，镜头是拍摄过程中摄影机的马达开动至停止那段时间内被感光的胶片。

（2）剪辑角度。

从剪辑角度理解，镜头是一个剪辑点到下一个剪辑点之间的那段胶片。

（3）观众角度。

从观众角度理解，镜头是两个画面转换之间的那段胶片。

2．镜头的构成

（1）画面。

一个镜头往往由许多相同或不同的画格（电视和动画术语中也称画帧）组成。每个画格，如果单独、静止地观看，都是一幅完整的、独立的、类似于绘画艺术中的画面。

电影镜头画面构图的前提是画幅（画面宽度和长度的比例），电影的一切内容都在画幅里展现。镜头的画幅为横式长方形，普通银幕影片的宽、长比例为1：1.375，宽银幕影片为1：2.35，70毫米影片为1：2.2。个别镜头采用遮挡等特殊方法拍摄，可以获得圆、三角、竖式以及多画面等特殊画幅。

（2）镜头的景别。

镜头的景别包括远景、全景、中景、近景和特写。

（3）镜头的角度。

镜头的拍摄角度包括平、仰、俯、正、反、侧几种。

（4）镜头的运动。

镜头的运动即摄影机的运动，包括摇、推、拉、移、跟、升降和变焦，有时几种方式可结合使用。

（5）镜头的长度。

默片（无声电影）时期的摄影机与放映机的正常速度是每秒钟过片一英尺（1英尺=0.3048米），即16个画格。有声电影每秒钟过片一英尺半，即24个画格。个别镜头为了特殊的艺术效果，拍摄时可以提高或降低摄影机运转速度，俗称升格镜头或降格镜头。电影镜头的长度根据所摄内容而定，短的只有几个画格，放映时间不足一秒钟；长的可达几百英尺，放映时间达数分钟之久。一部一个半小时的有声电影，一般由400~800个长短不同的镜头组成，默片及纪录影片的镜头数目更多一些。

（6）镜头的组接。

镜头的组接是电影构成的方式，又称蒙太奇[①]。组接基本上分为分切和组合两种。组接时根据影片内容的要求、情节的发展以及观众心理来进行合乎逻辑的、有节奏的分切或组合，从而起到引导、规范观众注意力，支配观众思想与情绪的作用。镜头的组接方式表现出影片的风格。

第四节　影视视听语言的基本元素

电影和电视是视听结合的艺术，即影像和声音结合的艺术。影视作品中"视"第一，即"影像"；"听"第二，即"声音"。或者说，影视是以"视"为主、"听"为辅的艺术形式。

影视视听语言的基本元素可归纳为"影像""声音""剪辑"三者，这三者之间的关系也是本书介绍的主要内容。

影像元素除了演员的表演、物体的造型之外，还包括构图，镜头的景别，镜头的角度，镜头的运动，镜头的长度，镜头的组接，照明和色彩等；声音元素包括语言、音乐和音响；剪辑元素包括影像剪辑和声音剪辑。影视视听语言要通过剪辑才能构成一部完整的影视作品。

[①] 蒙太奇一词源于法语，原为建筑学用语，意思是构成和装配，引申影视创作上就是剪辑和组合，指镜头的组接。

思考练习

1. 影视视听语言结构的基本单位是什么?
2. 如何划分一个镜头?
3. 影视视听语言的基本元素主要有哪些?
4. 放一段录像,数一数它是由多少个镜头组成的。

第二章
影像画面造型元素

学习目标：本章主要介绍影视视听语言中影像画面造型的元素，这一部分是全书的重点，将从构图、景别、镜头角度与视点、焦距与景深、影像的照明、影像的色彩几个方面进行详细阐述。通过本章的学习，应理解、掌握并能具体运用影像画面造型元素。

重点：影像构图审美原则的把握。

难点：理解影像画面造型的元素，并能将这些元素运用到实际创作中。

建议课时：12课时。

第一节　构　图

一、画格与画帧

影视视听语言结构的基本组成单位是镜头。而镜头还可以再分，即画格（画帧）。一个镜头是由大量的画格（画帧）组成的。

画格与画帧分别是电影和电视、动画的最小构成单位，即一幅画面。也就是说每个画格，每个画帧，如果单独、静止地观看，都是一幅完整的、独立的、类似于绘画艺术中的画面。由于电影胶片与电视摄像的记录方式不一样，所以相同的单位时间，二者所获得的画面幅数并不相同。一般，电影每秒钟是24画格，电视每秒钟是25画格，动画则是每秒钟12画格。

我们讨论的构图其实就是画格与画帧的构图，是指一幅画面的布局与构成，即在画面中筛选和组织所要表现的对象，处理好对象的角度、运动方向、透视规律、色调等元素的配置。影像的画面比例是固定不变的，摄影师要在这个固定不变的画面内处理好构图。

本节将从创作的角度讨论在影像创作中如何处理好构图元素。

二、静态构图

静态构图一般选择固定机位,被摄主体相对静止。静态构图讲究平衡美感,画面内的构图,需要保持地平线的水平,重心的稳定,在视觉上要协调统一,突出视觉造型的表现力(见图2-1)。

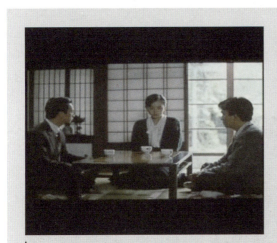

图2-1 电影《悲情城市》剧照,片中运用了大量的静态构图

三、动态构图

相对静态构图而言,动态构图除了通常的点、线、面、色、光等元素之外,又加入了运动元素。动态构图中,构图的元素和形式,在不停地发生变化,画面的表现对象和主体也在不断变化,即区别于静态构图只关注空间中各元素的安排,动态构图则要考虑画面的前后关系。动态构图要在时间线上考虑画面内容的分布和变化,通过摄影机的运动和剪辑表现影像独特的"动态美感"(见图2-2)。

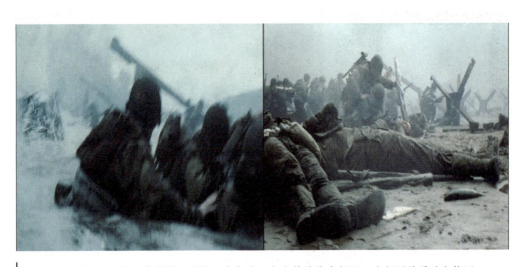

图2-2 电影《拯救大兵瑞恩》剧照,片中前二十分钟的战争场面,全部用的是动态构图

四、构图原则

处理好一部影片中的构图元素，要考虑以下三点原则：审美原则、主体突出原则、变化原则。

（一）审美原则

构图在视觉上要具有美感，包括画面的内容美和拍摄的形式美两个方面，也就是"拍什么"和"怎么拍"的问题（见图2-3）。画面的内容美是指所拍摄的对象要具有美感，比如青山、绿水、鲜花等美好动人的景物。拍摄的形式美是指在形式上要讲究光线、色彩、影调层次、虚实对比、远近对比、大小对比、高低对比等。下面从创作的角度介绍两个审美原则中应该注意的问题。

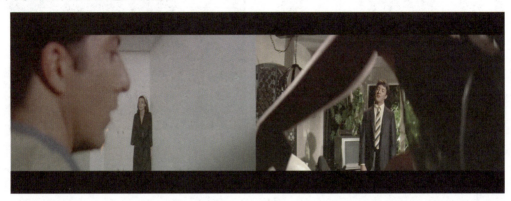

图2-3 电影《毕业生》剧照，片中的构图对比，体现本杰明和罗宾逊太太两人之间的特殊关系

1．注意构图的视觉美感

对比构图：画面中常见对比有动、静对比，色彩冷暖对比，光线明暗对比（见图2-4）；

均衡构图：画面应上留天、下留底，不能顶天立地；

对称构图：画面的左右分量应形成对称，给人稳定、庄严和谐的感觉（见图2-5）；

集中构图：通过色彩、光线等手段将视线集中到画面中的主要对象上。

图2-4 光线明暗对比

图2-5 电影《大红灯笼高高挂》中，对称构图描写了陈府大院庄重和谐的气氛

2．注意构图的位置原则

中央：画面中央通常留给最重要的视觉形象；

顶部：将被摄主体放在画面顶部，可以表现权力、威望和雄心壮志；

边缘：将被摄主体放在画面边缘可以表现其受到挤压和排斥之后的渺小和无力（见图2-6）；

下方：将被摄主体放在画面下方，可以表现其从属和脆弱的特性（见图2-7）。

图2-6　人物位置表达山高路远及人的渺小

图2-7　人物在下方表现人的卑微

（二）主体突出原则

画面中主体是否突出是把握构图的重要原则，画面对象一般为主体与陪体的关系，一幅画面中所表现的人或者物，无论多少，都可以分为两大类：主体和陪体。区分主体、陪体的关键是看它们在画面中所起作用的大小，作用大的是主体，作用小的是陪体（见图2-8）。

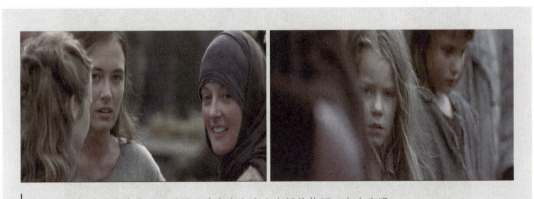
图2-8　电影《勇敢的心》剧照，片中女主人公出场的构图，主次分明

为了表现好主体，影像创作中要努力设计最合适、最舒服、最具视觉美感的构图，如图2-9～图2-12所示。

图2-9 电影《丹麦女孩》剧照,片中的对称构图画面,给人庄严肃穆之感

图2-10 电影《梦》剧照,片中的构图画面借鉴了凡·高的画作,精美绝伦

图2-11 电影《肖申克的救赎》剧照,构图产生的视觉透视效果令人震撼

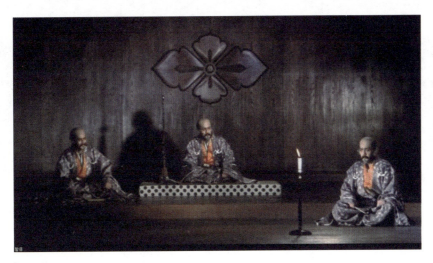

图2-12 电影《影武者》剧照,片中的三角形构图,位置高度表明三人的地位差距

为了表现好主体,使画面与整个影片的风格相符合,有时不得不破坏画面构图的美感,以突出想要表现的内容。例如,陈凯歌执导、张艺谋摄影的影片《黄土地》,构图大胆,多处把大远景作为画面主体,而把人逼到角落里,突出黄土地,突出大自然,把中国农民靠天吃饭、对命运无力抵抗的特质,不言而喻地表现了出来(见图2-13)。

图2-13 电影《黄土地》剧照,构图大胆,大面积的黄土地衬托出人物的渺小和无力

(三)变化原则

构图的变化是影像艺术的主要特征和魅力之所在。和静态的画面不一样,动态的画面除了构图所表现的内容的变化外,构图形式的变化也是一种重要的变化。相对而言,富于变化和运动的构图更能吸引人的注意,优秀的摄影师会利用对比构图打破画面平衡,利用变化原则来表达更多的思想内涵(见图2-14)。

图2-14 电影《勇敢的心》剧照,片中小华莱士斜向画面奔跑的构图,吸引观众的注意

第二节 景 别

景别是指被摄体在画面中所呈现的范围大小。影响景别范围大小的因素有两个：一是摄影机和被摄体之间的实际距离；二是所使用摄影机镜头的焦距长短。两者都可以引起画面上被摄体大小的变化。这种画面上被摄体大小的变化所引起的不同取景范围，即构成影视作品中的景别的变化。

一、景别的划分

景别一般分为5种，由远及近分为远景、全景、中景、近景、特写。如何划分景别，方法不一，通常的做法是以画面中截取成年人身体部分的多少为划分的标准（见图2-15）。

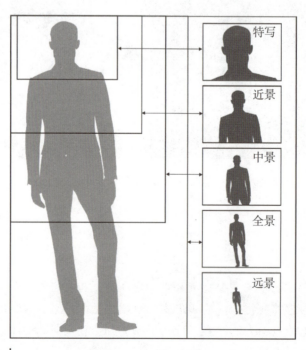

图2-15 景别的划分方法

远景：通常是广阔的场面，画面中如果有人，那么，每个人在画面中所占的比例很小（见图2-16）。

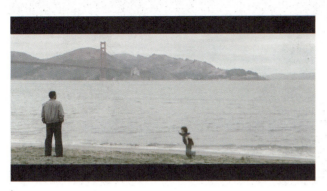

图2-16　电影《当幸福来敲门》剧照，主人公站在海边的远景景别

全景：通常是成年人的全身（见图2-17）。

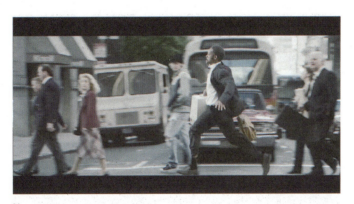

图2-17　电影《当幸福来敲门》剧照，主人公在街上奔跑的全景景别

中景：通常是成年人膝盖以上部分或场景局部（见图2-18）。

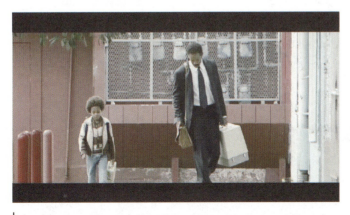

图2-18　电影《当幸福来敲门》剧照，主人公中景景别

近景：通常是成年人胸部以上（见图2-19）。

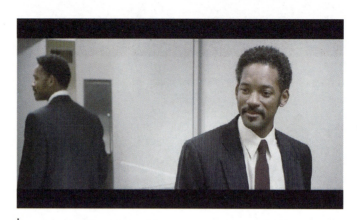

图2-19　电影《当幸福来敲门》剧照，主人公的近景景别

特写：通常是成年人肩以上的头部，或被摄主体的细部（见图2-20）。

图2-20　电影《当幸福来敲门》剧照，主人公紧张的面部表情特写

不同的景别会产生不同的艺术效果。在电影中，导演和摄影师利用复杂多变的场面调度和镜头调度，交替地使用各种不同的景别，可以使影片剧情的叙述、人物思想感情的表达、人物关系的处理更具有表现力，从而增强影片的艺术感染力。

图2-21中分别为远景、中景、大远景，表现人物在不同景别中与环境的关系。远景表现主人公在城市中一片空旷独立的舞台上自由起舞，中景表现这里是一个自我陶醉的空间，而大远景则表现人在这个巨大的舞台上是如此的渺小。

图2-21　人物在不同景别中的效果

二、景别的作用

不同的景别在影像中所起的作用是不同的,分别介绍如下。

(一)远景

远景是所有景别中视距最远、表现空间范围最大的一种景别。远景视野深广、宽阔,画面中人体隐约可辨,但难分辨外部特征,主要用于表现地理环境、自然风貌、战争场面、群众集会等(见图2-22、图2-23)。电影画面中,常以远景表现广阔的场面。电视中常以远景作为开头或结尾画面,或作为过渡画面。

图2-22 电影《勇敢的心》剧照,片中用大远景描写浪漫的爱情

图2-23 电影《阿拉伯的劳伦斯》剧照,片中用大远景表现沙漠的美、沙漠的灵魂

远景在影像中的作用如下。

(1)介绍故事发生的地点、环境,一般用于开篇。
(2)用于抒情,主要是空镜头:如蓝天、白云、飞鸟等。
(3)升华故事的境界与主题,一般用于故事的结尾。

要拍好远景,必须了解同一场景在不同的季节、时间、天气以及不同的机位都会产生不同的艺术效果。此外,拍远景要尽量避免顺光,应采用侧光或侧逆光,使景物具有层次感和表现力。

（二）全景

全景主要用来表现被摄对象的全貌或被摄人体的全身，同时保留一定范围的环境画面和活动空间，表现人物之间、人与环境之间的关系。如果说远景重在表现画面气势和总体效果，全景则着重揭示画面内主体的结构特点和内在意义（见图2-24）。

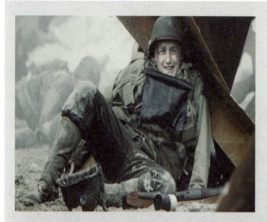

电影《拯救大兵瑞恩》剧照　　电影《精武英雄》剧照

图2-24　全景景别

全景可以完整地展现人物的形体动作，并且通过形体表现刻画人物的内心状态；全景可以表现事物或场景全貌，展示环境，并且可以通过环境烘托人物；全景在一组蒙太奇画面中，具有定位作用，指示主体在特定空间的具体位置。

（三）中景

中景是表现成年人膝盖以上部分或场景局部的画面。较全景而言，中景画面中人物整体形象和环境空间降至次要位置。中景往往以情节取胜，既能表现一定的环境气氛，又能表现人物之间的关系及其心理活动，是电影画面中最常见的景别（见图2-25）。

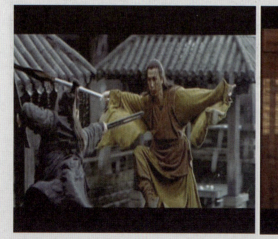

电影《英雄》剧照

图2-25　中景景别

中景能够展现物体最有表现力的结构线条，擅长叙事，能够同时展现人物脸部和手臂的细节活动，表现人物之间的交流状态。由于特写、近景只能在短时间内引起观众的兴趣，而远景、全景容易使观众的兴趣飘忽不定，相对而言，中景给观众提供了指向性视点。它既提供了大量细节，又可以持续一定时间，适于交代情节和事物之间的关系，能够具体描绘人物的神态、姿势，从而传递人物的内心活动。

（四）近景

近景是表现成年人胸部以上或物体小块局部的画面（见图2-26）。近景以表情、质地为表现对象，常用来细致地表现人物的精神面貌和物体的主要特征，可以产生近距离的交流感。如世界各国大多数节目主持人或播音员多是以近景的景别样式出现在观众面前的。

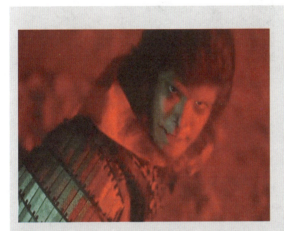
电影《大话西游之大圣娶亲》剧照

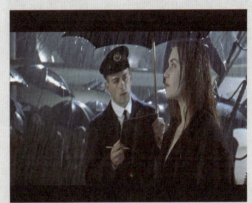
电影《泰坦尼克号》剧照

图2-26 近景景别

全景、中景、近景这三类镜头是一部影视作品中的骨干镜头，或者说是常用镜头，它们所占的数量比例最大。

（五）特写

特写是表现成年人肩部以上的头部或某些被摄对象细部的画面，是视距最近的画面（见图2-27）。特写的表现力极为丰富，可以造成强烈的视觉冲击，能选择、放大细微的表情或细部特征，引起观众的视觉注意。特写可以强化观众对细部的认识，以细部来寓意深层含义，抒发人物的内心情感；还可以把画内情绪推向画外，分割细部与整体，制造悬念。因此匈牙利电影理论家贝拉·巴拉兹说，特写镜头"不仅是在空间上和我们距离缩短了，而且它可以超越空间，进入另一个领域，即精神领域，或叫心灵领域"，它"作用于我们的心灵，而不是我们的眼睛"。

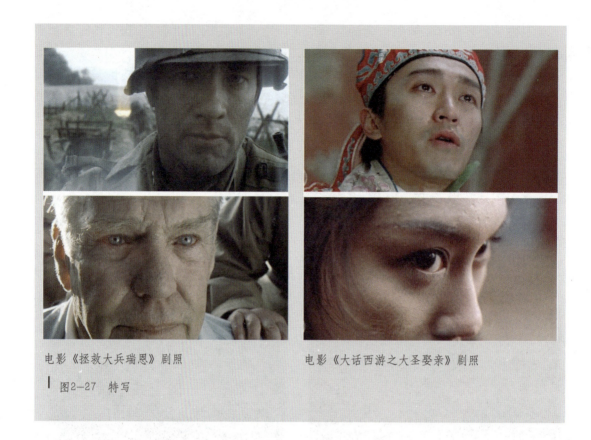

电影《拯救大兵瑞恩》剧照　　　　　　电影《大话西游之大圣娶亲》剧照

图2-27　特写

正因为特写能够短暂地吸引观众的视觉注意，具有惊叹号的作用，所以在剪辑中往往成为一组蒙太奇句子中的表现重心。同时它又称作万能镜头，当画面中出现越轴镜头时，将特写镜头插入中间，可以弥补转场或越轴带来的突兀感。

特写在影像中的作用主要有以下两点。

（1）特写是影像艺术的重要表现手段之一，是影像艺术区别于戏剧艺术的主要标志。

（2）特写能够有力地表现被摄主体的细部和人物细微的情感变化，是通过细节刻画人物，表现复杂的人物关系，展示人物丰富的内心世界的重要手段。

第三节　镜头角度与视点

任何物体，在空间都占有一定的体积和位置。当人们观察这些物体时，视线与对象之间就存在着一定的角度，即视角。镜头角度是指摄影机的位置与被摄对象之间的角度，它将引导观众的视角角度变化，并导致观众对镜头中被摄对象产生主观或客观的评价。根据摄影机摆放位置的不同，观众可以从任何视角观察被摄对象。

一、镜头角度的作用

镜头角度的作用十分重要。匈牙利电影理论家贝拉·巴拉兹认为每一个物体本身（不管它是人还是动物，自然现象还是人为现象），都有许许多多不同的形状，这决定于我们从什么角度去观看它和描绘它的轮廓……每一个形状都代表一种不同的视角，一种不同的解释，一种不同的心情。一个视角代表着一种内心状态。因此，再也没有比镜头更主观的东西了。影片里每一个物体的外形都是由两种外形构成的：一种是物体本身的外形，它是

脱离观众而独立存在的；另一种是以观众的视角和画面的透视法为转移的外形。电影艺术中的基本信条之一就是——任何一个画面都不允许有丝毫中性的地方，它必须富有表现力，必须有姿势、有形状。

不同的镜头角度能使影像画面在视觉、透视、影调上具有不同的艺术效果，有助于场景空间的描述，同时对人物形象的刻画、对影片叙事结构以及情节的描绘产生重要的影响。

二、镜头角度的变化

镜头角度千变万化，总体来说可以划分为垂直变化和水平变化两大类。

（一）镜头角度的垂直变化

以被摄对象为参照对象，摄影机在垂直方向上与被摄对象的位置在高度上形成的落差变化，称为镜头角度的垂直变化。镜头角度的垂直变化通常形成平角、仰角、俯角三种拍摄角度（见图2-28）。

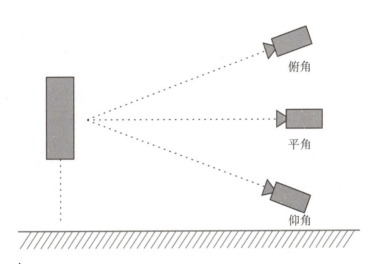

图2-28　镜头角度的垂直变化

1．平角

平角是指摄影机处于与被摄对象高度相等的位置进行拍摄的角度。影视中绝大部分镜头是平角拍摄的，符合正常人眼的生理特征，合乎观众平常的观察视角和视觉习惯。平角角度拍摄所表现的画面效果与日常生活中人观察事物相似，给人一种亲切感，可以用来表现人物与人物之间的交流和内心活动。平角通常是指成年人的水平视线的角度，有些影片为了达到特殊的艺术效果，便采取压低平角的拍摄方法，即变成儿童水平视线的平角角度，甚至是动物水平视线的平角角度。

平角拍摄的画面给人以客观、公正、平和、自然、平等的心理感受，也是在电视新闻里常用的角度（见图2-29），平角拍摄常常代表被摄人物的主观视角，使观众有现场感。但在影像创作中，平角拍摄的画面往往缺少视觉的新奇感，对空间的表现力弱，对大场面的表现也达不到效果，如果构图没处理好会使画面变得呆板和单调。

图2-29 平角拍摄效果

2．仰角和俯角

仰角是指摄影机处在低于被摄对象的位置，从下往上拍摄的角度。反之，摄影机处在高于被摄对象的位置，从上往下拍摄的角度为俯角。用这两种角度拍摄分别相当于人抬头和低头看事物的感觉。仰角、俯角是影视镜头的特殊角度。

仰角拍摄的画面赋予被摄对象主体力量和主导地位，使观众产生高度感和压迫感，具有较强的表现力（见图2-30），起到强调主体、净化背景的作用。

俯角拍摄的画面在表现主体时能表达一种俯瞰、客观、公正、强调、压抑的效果，具有较强的感情色彩，可以表现严肃、阴郁、悲伤的情绪和气氛（见图2-31）。如果表现人物时用俯角拍摄，则被摄对象会显得孤独、渺小。俯角如果采用顶摄或航拍全景大俯拍摄，一般用于故事的开始，用来介绍环境，渲染场景的氛围。

图2-30 仰角拍摄效果

图2-31 俯角拍摄效果

（二）镜头角度的水平变化

以被摄对象为参照对象，摄影机在同一水平面上与被摄对象相对位置和方向发生的变化，称为镜头角度的水平变化。镜头角度的水平变化通常形成正面、侧面、背面三种拍摄角度。

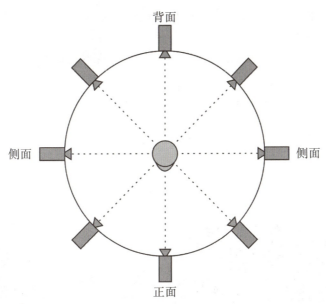

图2-32 镜头角度的水平变化

1. 正面

正面是指摄影机处于被摄对象正面方向进行拍摄的角度。正面拍摄能够体现被摄对象的主要外部特征，呈现正面全貌，显得庄重、正规，如拍摄领袖做报告。正面拍摄的画面易于准确、客观、全面地表现人或物的本来面貌，但同时也存在一些问题，如空间透视感弱，画面缺少立体感，显得呆板、无生气，画面信息表现不充分等。

2. 侧面

侧面是指摄影机位于被摄对象的侧面进行拍摄的角度。用侧面拍摄的画面显得活泼、自然，有利于表现对象的运动姿态，如奔跑的人或急速行驶的汽车。侧面拍摄人物用于表达人物之间的关系，适合表现人物之间的交流或对抗。侧面是影视作品中用得最多的拍摄角度。

3. 背面

背面是指摄影机处于被摄对象的背面进行拍摄的角度，背面所表现的画面视角与观众视角一致，使观众有很强的参与感，在电视新闻现场报道中用得较多，具有很强的现场纪实效果。背面拍摄人物常用来表示危险、悬念、暗示，在恐怖惊险片中经常使用这种拍摄角度。

三、镜头的视点

镜头角度的核心是一个视点问题（见图2-33），简单来说，视点就是摄影机的位置。观众观看影像的过程，即是参与影像内容发展的一个心理过程，摄影机成为观众看事物的眼睛，形成客观视点和主观视点。客观视点是摄影机代表创作者的眼睛，主观视点是摄影机代表剧中人物的眼睛。以客观视点拍摄的镜头叫作客观镜头。客观镜头是指摄影机表现的客观画面，用来介绍环境，交代剧情，描写人物，是影像中应用最为普遍的镜头。以主观视点拍摄的镜头叫作主观镜头。主观镜头是指摄影机表现的剧中人物看到的画面，此时摄影机代表剧中人物的眼睛，显示剧中人物所看到的景象。主观镜头带有强烈的主观性和

鲜明的感情色彩，能让观众产生身临其境的感觉，有强烈的视觉冲击效果。

主观镜头在电影中的具体作用有以下五点。

（1）用来表现剧中人物的主观视线，表现剧中人物的心理感受。

（2）代表导演的视线，表达导演的主观评价。

（3）剧中人物视线与观众的视点合一，取得观众的心理认同，见图2-34。

（4）用不同的视点刻画人物内心感受，见图2-35。

（5）表现生活中一些特殊体验。

图2-33　电影《鸟人》剧照，片中鸟人出场的视点，暗示主人公的处境

图2-34　电影《阳光灿烂的日子》剧照，片中马小军在窥视女孩子跳舞，反拍镜头是小女孩的腿，剧中人物视线与观众视点合一

图2-35　电影《阳光灿烂的日子》剧照，片中"扔书包"表现记忆中孩童顽皮的情境

第四节　焦距与景深

一、焦距

焦距是指成像平面与镜头中心，即所有平行进入光线的聚焦处之间的距离，常见焦距尺寸如图2-36所示。焦距通过改变景物中的主体成像清晰度控制视觉中心，从而改变画面中的景物和主体的关系，实现想要表现的效果。根据镜头焦距的可调和不可调，镜头分为定焦镜头和变焦镜头。定焦镜头中，根据镜头焦距的长短又分为短焦镜头、中焦镜头和长焦镜头。焦距越长，视角范围越小，画面清晰的范围越小，画面背景越虚；焦距越短，视角范围越大，画面清晰范围越大，画面背景越实。焦距是导演控制画面视觉中心和矩形效果的重要手段。

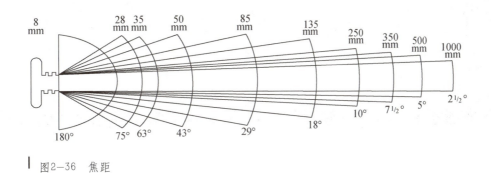

图2-36　焦距

1．短焦镜头

短焦镜头又称广角镜头，焦距为35毫米，拍摄空间的范围大，突出近大远小的特点，夸张了前景和后景之间的空间距离感。短焦镜头可以拍宏大的场面，拍人物时容易变形，见图2-37。

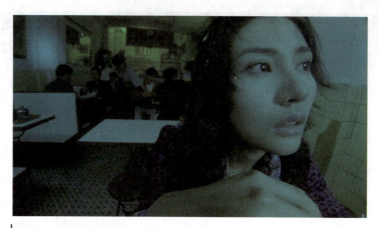

图2-37 《堕落天使》剧照，短焦镜头效果

2．中焦镜头

中焦镜头又称标准镜头，焦距为35~50毫米，能最大限度地还原人眼对空间的视觉透视感，所拍摄的空间既不延伸，也不压缩。用中焦镜头拍摄的画面接近于人眼观看的感觉和视野效果，其影像效果更强调对现实物像的还原，是影片中常用的镜头。

3．长焦镜头

长焦镜头焦距为50~250毫米，拍摄的空间纵深压缩，前景后景的距离被拉平，背景虚化，主要突出人物在环境中主体的地位。长焦镜头俗称"望远镜头"，视野较窄，景深较小，常用于表现较远处的物体。由于长焦镜头摄影的视野较窄，如果被拍摄物体是运动的，为了避免失焦，往往需要配合变焦镜头摄影。影片《毕业生》结尾时，男主人公在人行道上面对着镜头奔跑，赶去教堂，阻止女友嫁给别人。由于长焦镜头压缩了景深空间，使观众在视觉上以为他虽然尽其所能地快跑，但也只是前进了一小段距离（见图2-38）。这样，观众感同身受地体验到了男主人公此时此刻焦急万分的心境，禁不住替男主人公捏了一把汗。

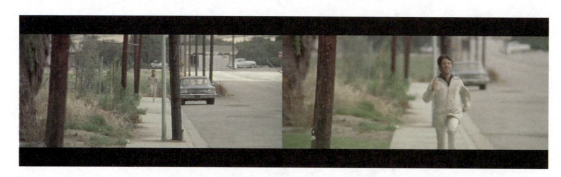

图2-38 电影《毕业生》剧照，片中长焦镜头的效果，男主人公为阻止女友嫁给别人而拼命地奔跑

4．变焦镜头

变焦镜头是指摄影机位置及机身保持不动，通过镜头内光学镜片的组合改变镜头焦距的可伸缩镜头。变焦镜头可通过调整焦点使得主体A清晰而主体B虚化，然后又让主体B清晰而主体A虚化；或者让主体从虚化变清晰或从清晰变虚化。变焦镜头有利于突出虚与实的关系，乃至创造一种新的虚与实的关系，以达到独特的艺术效果。

二、焦距的作用

焦距的作用主要有以下四点。

（1）有助于叙事，能表现复杂、丰富的叙事内涵。例如，通过一个移动镜头，配合变焦，同时拍摄到了人物的看的动作和被人物注视的物体这样一个瞬间的动作过程，别的拍摄方法难以达成同样的叙事效果。

（2）用于抒情。例如，长焦镜头，可以人为地压缩景深，如果用于主观镜头，可以表现一种心理上的亲近、熟悉；相反，短焦镜头，人为地拉伸景深，如果用于主观镜头，则可以表现一种心理上的生疏、冷漠。异常的变焦速度，也有抒情、表意的功能，猛然地改变焦距，可以使画面震慑观众的内心。

（3）模仿人的眼睛，通过对焦、变焦的调整，使观众的视点与摄影机镜头"合一"。

（4）创造特殊的美学效果与艺术风格。

三、景深

景深是指距离摄影机镜头最近的清晰影像到最远的清晰影像之间的空间范围。镜头焦距不同，观众实际看到的画面空间，景深大小也随之不同。景深范围的大小取决于焦距、光圈（镜头的口径）和物距（镜头到被摄主体的距离）三要素。

焦距与景深：焦距越长则景深越小，景深越小，画面清晰范围越小；焦距越短景深越大，景深越大，画面清晰范围越大。短焦镜头具有较大的景深；长焦镜头位于最大光圈时，仅具有非常小的景深。

光圈与景深：在使用同一镜头进行拍摄时，光圈开口越大，景深就越浅；光圈开口越小，景深就越大。

物距与景深：当焦距和光圈不变时，摄影机距离被摄主体越远，景深越大；摄影机距离被摄主体越近，景深越小。

景深的成像原理如图2-39所示。

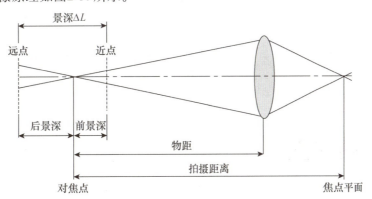

图2-39 景深的成像原理

影像创作中，常用大景深画面表现一个镜头中众多被摄物之间的层次关系，是电影中纵深场面调度的一种方法。法国电影理论家巴赞在剖析影片《公民凯恩》时指出酒吧间凯恩演讲的镜头表现得最真实。因为它让观众看到支持者在鼓掌，反对者在嘲笑，而不关心的人在后面跳舞。这一切都在同一画面中表现出来，因此人物间的关系最真实。庞大的空间，多人物，多层次，要把前后景物都看得清楚，画面景深必须很大。各种元素，各种关系都能在画面里清楚地得到真实表现。因此，巴赞称这种用景深画面表现众多被摄物之间

层次关系的镜头为景深镜头。认为这样的镜头表现的关系才是真实的。景深镜头能用单一的画面表现复杂的情节内容，造成强烈的戏剧效果，并增加镜头的表现力和审美价值。在技术上，景深的具体运用有以下两种形式。

1. 清晰区和模糊区

景深镜头可以将画面空间划分为清晰区与模糊区，以表现处在不同空间位置上的画面，形成如前景清晰，后景模糊的影像，或交替地用焦点处理前景人物及后景人物。在后一种情况下，将焦点校正在某景物上，由这一景物向近处延伸至最近清晰景物的范围称为前景深，由这一景物向远处延伸至最远清晰景物的范围称为后景深。

清晰区与模糊区的具体运用如下。

（1）形成双表演区，利用清晰区与模糊区的相互置换形成双表演区。这种置换代替了镜头的组接（低成本），会产生一种特殊的、神秘的效果，特别体现在日本电影和日本、韩国的电视剧中。

（2）通过焦点的虚实转化表达主观的感受。焦点由虚到实或由实到虚（见图2-40）。

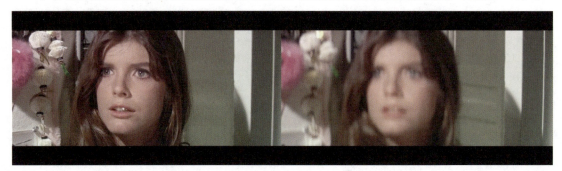

图2-40　影片《毕业生》剧照，片中焦点的由实到虚表现埃林娜的思想变化

2. 全景深

全景深是指在一个镜头之中，没有清晰区与模糊区的区别，前景和后景同样清楚。全景深镜头往往是长镜头，可以把原来需要十几个、几十个镜头的画面安排到一个镜头中拍摄，这也就是后面要讲的场面调度。

需要注意的是：景深镜头在电影中又可以分为运动景深镜头与静止景深镜头。运动景深镜头的核心是纪实，是表现生活的状态，以欧洲电影为代表。静止景深镜头则是一种东方式的距离感和冷静，是以侯孝贤、杨德昌、李安为代表的导演常用的手法。

第五节　影像的照明

影像的照明在影视中统称灯光，摄制组中有专门的灯光师。作为摄影的辅助功能，照明最基本的作用是曝光，后来慢慢成为表达某种独特审美的需要。照明在影视作品中起着重要作用。

早期的照明仅仅是为了照清楚被摄物，到了20世纪三四十年代，照明才开始精心布光，精雕细琢，使得每一个画格都犹如一幅精美的摄影佳作。优秀的影像创作者都会充分利用光影造型这一重要的视觉元素。

一、照明的分类

生活中的光源有两大类：一类是自然光，也就是太阳光；另一类是人工光，主要是灯光。照明可以按照光的性质、光的造型和光的方位进行划分。

1．按光的性质划分，可分为散射光和直射光

确定被摄主体之后，光的性质决定物体造型的力量。散射光也称为软光，明暗反差小，阴影不是很明显；直射光也称为硬光，与散射光比，明暗反差大，阴影明显。

2．按光的造型划分，可分为主光和副光

在一个固定的画面构图中，一般只能存在一个中心光源形成的照明系统和影调结构。主光是投射到被摄对象上的主要光线，它决定着该场景中的总的照明格局。主光多用硬光，并且它使被摄对象有明显的阴影。副光是辅助主光的光线，它主要用来对主光照明被摄对象时所产生的明显的阴影提供适当的照明，还要使被摄对象的阴影部分有一定的造型效果。辅光多用软光。

3．按光的方位划分，可分为顺光（正面光）、侧光、逆光、平角光、顶光、底光等

不同方位的光源，可以使同样一个物体表现出不同造型。

顺光（正面光）是指正面水平方向的光源。加强顺光，可以使人物看起来紧贴在背景上，减弱空间的深度感、立体感，因此也称为平面光。顺光易于较完整地交代一个平面形象或者细节，如演播室里进行的新闻、谈话节目，常常使用顺光，主播的形象显得与背景合二为一。顺光的缺点是容易使画面呆板，无变化。

侧光是指侧面水平方向的光源。侧光与顺光的效应相反，加强侧光，可以加深空间的深度感、立体感，因此也称为立体光。侧光是电影中最常用的照明方法，在拍摄人像时，侧光有助于把人物形象刻画得更生动，使被摄对象富有层次感。

逆光是指背面水平方向的光源。逆光也称为轮廓光，如果只有逆光，我们就可以看到被摄对象的剪影效果。强烈的逆光，会使被摄对象突出，显得可怕；柔弱的逆光，会使被摄对象神秘动人。

平角光的光源从与被摄对象等高处投射。平角光照明效果等同于顺光，易使人物形象扁平。

顶光的光源从被摄对象头顶上垂直照下来，往往会制造一种丑化被摄对象的效果。顶光又称为蝴蝶光。

底光的光源从被摄对象的脚下垂直照上来，往往会使被摄对象显得残暴。底光又称魔鬼光。

以上不同方位光源的别称及其投射效果如表2-1所示。

表2-1 不同方位光源的别称及其投射效果

光源		别称	投射效果
水平方向	顺光	平面光	把人脸扁平化
	侧光	立体光	加强立体感、深度感
	逆光	轮廓光	制造剪影效果
垂直方向	平角光	平面光	把人物扁平化
	顶光	蝴蝶光	突出脸部骨骼的阴影
	底光	魔鬼光	丑化被摄对象、塑造恐怖形象

二、照明在影像中的作用

照明在影像中主要有以下四个方面的作用。

1. 曝光作用

照明使电影的底片获得准确的曝光量，使底片在冲洗之后，能得到正常的底片密度，增强胶片的感光效果，这也是照明最基本的作用。在场景已有的自然光源照明不足的前提下，有必要人为地增强场景中的照明，以增强胶片的感光，提高画面的质量。

2. 造型作用

照明使二维空间的画面根据摄影艺术创作的要求，恰当地呈现出被摄对象的质感、立体感、空间感等艺术效果。明暗对比强烈的照明，可以塑造男性硬朗的形象；柔和的照明，则用以塑造女性柔美的气质。

3. 构图作用

照明产生的明暗效果可以突出主体、勾画平面、雕塑空间，并且平衡画面的构图，使构图具有形式上的美感。17世纪荷兰画家伦勃朗的人物画，喜欢采用聚光法照明，把光线汇聚于人物的面部，用来表现画面的深度和强调主体人物（见图2-41）。

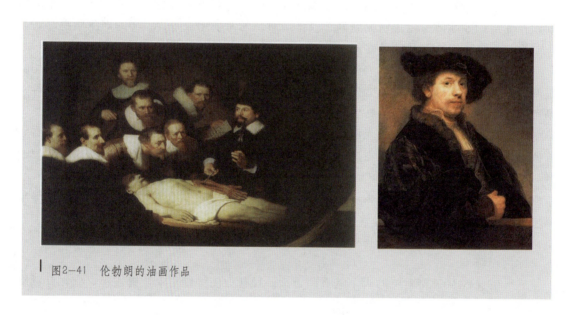

图2-41　伦勃朗的油画作品

4. 戏剧作用

照明使画面中的被摄对象具有戏剧化效果。

（1）照明可以描写、表现环境，如影片《现代启示录》中，丛林表现得幽暗，城市、美军基地则表现得明亮，宛如白昼。

（2）照明可以表现人物的心境，如影片《出租汽车司机》中的照明。

（3）照明可以表现独到的生命体验，如影片《阳光灿烂的日子》中马小军"再见画中人"时的窗前凝立、屋顶行走和走进门洞的镜头，"骑车送米兰"时用太阳接月亮的镜头都很有戏剧化效果（见图2-42）。

三、如何处理照明元素

处理照明元素应注意以下四点。

（1）把握总的照明风格，根据影视的风格确定照明的风格。

（2）在纪实风格影视作品中，照明多用散射光，如自然光。如果是在室内，那么照明就应该是室内本身存在的光源（日光、灯光）所发出的光。主光、副光、逆光之间应避免

图2-42　电影《阳光灿烂的日子》剧照，片中表现骑车送米兰这一情节时，用太阳接月亮的镜头很有戏剧化效果。

生硬和过于明显的对比。场景中主光的方向应与该场景内光源的方向大致统一，室外主光是阳光，室内主光是室内发光的灯具。

（3）在浪漫、夸张、表现主义风格的影视作品中，照明可以生活化，也可以绚丽夸张。

（4）在商业片中照明应使被摄主体清晰可见，不能像纪实风格的影视作品那样，为了接近生活，被摄主体有时会若隐若现、模糊不清。商业片的照明要使被摄主体具有形式美，要具有鲜明的创作者对被摄主体的主观评价和具有鲜明的戏剧化特征。

第六节　影像的色彩

一、色彩的特征

色彩是影视视听语言中重要的表意元素之一。1935年世界上第一部彩色电影《浮华世界》（又名《名利场》）问世后，电影艺术在发展史上进入了一个新的阶段。在影像中，色彩的表达有多种不同形式。灯光、布景、道具与服装的色彩，都可以影响画面的色彩，从而构成不同的叙事内涵。

研究表明，色彩对人有一定的心理象征，并引发一定的心理情绪反应。

1. 色彩对人的心理象征

红色象征生命、血、朝气蓬勃、爱情、暴力、革命等。

黄色象征阳光、欢乐、温暖、享乐等。

绿色象征生长、生命、青春等。

紫色象征高贵、牺牲等。

蓝色象征冷静、平和、纯洁、高雅、忧郁、浪漫等。

2. 色彩引发的心理情绪反应

红色和攻击、兴奋相联系。

绿色和回避、嫉妒相联系。

紫色和愤怒相联系。

黑色和焦虑相联系。

橙色和烦恼、不安相联系。

黄色和愉快相联系。

蓝色和舒服、安全相联系。

暴露在红色和黄色下的人们比暴露在蓝色和绿色下的人们焦虑水平更高。

除了整个人类对色彩的共同的生理、心理的反应之外，不同国家由于文化传统的不同，对色彩也会有其独特的反应。如中国人对红色有一种特殊的情感。

色彩无疑是一种极富表现力的艺术语言，很多导演也充分利用色彩的特征来创作影视作品。如张艺谋的红色系列影片《红高粱》《大红灯笼高高挂》中的红灯笼、红盖头、红花轿……红色的意象充满影像，构成导演对于封建秩序与文化的视觉传达（见图2-43）。

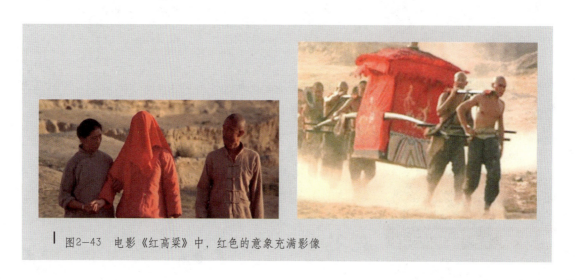

图2-43　电影《红高粱》中，红色的意象充满影像

二、影像中的色调

色调是指画面总的色彩组织和配置，它往往以一种颜色为主导，使画面呈现一定的色彩倾向。色调是整部影视作品总的视觉氛围的主要组成部分，是影响并形成该作品情绪基调的主要视觉手段。

1. 色调在影像中的应用

（1）整部影片：根据主题的需要，一种色调贯穿整部影片。

如张艺谋的电影《大红灯笼高高挂》，灯笼的红色调贯穿全片。在这种阴冷的红色笼罩下演绎着封建大家庭里，女人之间的钩心斗角，以及被扭曲的残破人格（见图2-44）。

又如陈凯歌导演的《黄土地》，用橘黄色的暖色调贯穿全片，表达对土地的挚爱。

再如基耶斯洛夫斯基的电影《蓝》，讲述女主角朱莉在车祸中失去了丈夫和女儿后陷入极度的痛苦之中。朱莉试图忘记痛苦，开始新的生活。但她躲不开所有的纠缠——感情、抱负、欺骗，所有这些都幻化成蓝色威胁着她的新生活。如蓝色的糖果包装纸、蓝色的灯饰、蓝色的游泳池等对朱莉的解脱构成束缚和压抑（见图2-45）。蓝色作为影片

的整体色调，同时也代表着自由、平等、博爱，贯穿全片。

图2-44　电影《大红灯笼高高挂》剧照，影片中灯笼的红色调贯穿全片

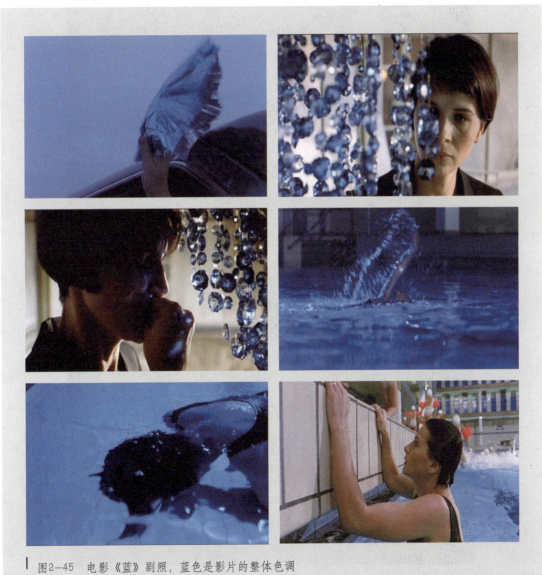

图2-45　电影《蓝》剧照，蓝色是影片的整体色调

（2）一个段落：根据主题的需要，一种色调贯穿一个段落。

张艺谋的电影《英雄》可谓色调结构象征的最佳例证，色调在该影片中不仅承担着叙事的任务，更重要的是它刻意搭建了象征体系（见图2-46）。

第一种色调：红色。无名给秦王编造的残剑飞雪的故事中，人物服装均为红色，与稍暗的红色场景融为一体，构成极强的视觉冲击力。艳丽的红色显得不真实，代表假想和谎言。红色故事中包含了妒忌、怒火和痛苦。

第二种色调：蓝色。当秦王发现无名真实的意图时，英雄惜英雄所想象的残剑飞雪的故事中充满了蓝色。这个想象的充满蓝色的故事包含的平静、爱情、牺牲，在无名和残剑水上激斗后残剑守护在飞雪身边时达到极致。

图2-46　电影《英雄》剧照，色调在片中承担着叙事的任务

图2-46 电影《英雄》剧照，色调在片中承担着叙事的任务（续）

第三种色调：绿色。残剑给无名讲述的故事中，柔和的绿色也为近乎真实的描述添加了一些祥和。绿色是和平的颜色，是生命的象征。绿色在影片中也象征着希望。

第四种色彩：白色。残剑飞雪剑穿双心时，通过悲情故事，表达纯洁的心灵与高尚的感情。白色在影片中也象征着真相大白。

（3）一个场景：根据主题的需要，一种色调贯穿一个场景。

在电影《日瓦戈医生》中，帕沙和拉拉在小屋的火边的场景，采用的是橘黄色的暖色调。全片则是冷色调。

（4）一个镜头：根据主题的需要，一种色调贯穿一个镜头。

这种情况多半出现在主观镜头里，如电影《沉默的羔羊》中，最后一场的主观镜头，画面色调是绿的。它表达的是谋杀者通过红外线夜视仪向外观察的主观镜头，是创作者为了营造真实的氛围而采用的视角。

2．色调在影像中的作用

影视作品在塑造人物时，色调可以体现在人物的服饰上，用于区别角色。在动画片中尤其明显，如《三个和尚》中的三个和尚的服饰分别是红色、蓝色和橙色。《睡美人》中三个仙女的服饰和她们的名字一样易于识别。

在一部影片中，色调最有利于表现创作者的情绪、情感和心中的诗意，并且有利于使影片形成独到的、隽永的韵味和风格。

（1）渲染环境，营造氛围，表现人物的心境。

如影片《阳光灿烂的日子》，该影片的背景是"文化大革命"的20世纪70年代，但在这部影片里我们看见的是不同于以往文艺作品中的"文化大革命"。影片整体色调中明亮的阳光，是主人公"马小军"心里的光线，是青春的色彩，温暖、明亮，充足到过剩，像少年的心胸一样坦荡，直来直去，洋溢着活力与激情。色调可以使一间平平常常的水房变得富丽堂皇（米兰洗头一场），也可以使夏日的后山树影婆娑，浪漫而温情，更可以使少女的闺房变得耀眼、恍惚，如梦境一般宁静而温馨。

又如影片《蓝》中，女主角四次游泳，四次蓝色经历，池水的蓝色调浓度随着次数增加渐渐减弱、变浅。女主角朱莉静静地经过了四次泅水历程，她在人生道路上曾一再沉溺不能自拔，不能上岸，但最终还是"浮出水面"。

（2）表达作者的思想情感和作品的主题。

如电影《鸟人》中蓝色冷色调表现理想与现实的距离。

又如电影《日瓦戈医生》（见图2-47）、电影《悔悟》中偏蓝的冷色调，体现了人性的极大的压抑。

图2-47　电影《日瓦戈医生》剧照，片中用偏蓝的冷色调表现战争给人内心带来巨大的情感压抑

再如电影《黄土地》中橘黄色的暖色调，则反映了创作者对这块土地的深厚情感。

（3）表现创作者的诗意、浪漫及抒情的色彩。

如电影《鸟人》中，"鸟人"在海边的蓝光中"飞翔"的场景。

（4）形成影片特殊的风格和韵味。

如电影《金色的池塘》中，美丽的金色池塘在不同的场景中展现出不同的颜色和姿态，折射出不同的人生况味和人生感悟。

3．色调的制作方法

色调在电影中出现，通常是通过布光（彩色光）、胶片的特殊选择，以及胶片的特殊洗印来达到的。

在电视剧的制作中，色调处理除了采取布彩色光的方法之外，还可以用调整摄像机的白平衡来达到特定的色调效果。通常的办法是：

（1）用蓝色的纸板在摄像机前调白，这样实际拍摄出来的镜头的色调效果，就可呈现暖色调的效果；

（2）用橘黄色的纸板在摄像机前调白，这样实际拍摄出来的镜头的色调效果，就可呈现冷色调的效果。

实际制作中，还经常用调白来平衡白天拍夜景的效果，做法如下：

（1）用橘红色的纸板在摄像机的前面调白；

（2）拍摄时，摄像机的光圈比平时正常所用的光圈再缩小两档。

三、影像中的局部色相及作用

色相是指各类色彩的相貌称谓，如大红、普蓝、柠檬黄等。色相是色彩的首要特征，是区别各种不同色彩的标准。事实上任何黑白灰以外的颜色都有色相的属性，在影像画面

中局部色相是指某一具体物体的颜色，常用来表现和突出该物体，如一朵红花、一件绿衣服等。

如果说色调的作用主要是表现创作者的情绪、创作者的诗意并使影视作品形成独特的韵味和风格的话，那么，局部色相的作用主要是突出创作的主题。如：

电影《黄土地》的局部色相：红盖头、红被、红衣、红对联、红标语等，看似幸福、喜庆，实则愚昧、腐朽。

电影《红色沙漠》的局部色相：红墙、红机器、红木板、红色的火焰，女人的绿衣等表达出强烈的隐喻，让观众领略其中蕴含的意味，对主人公的内心世界感同身受。

电影《爱情故事》的局部色相：女主角詹妮的帽子是玫瑰红的，她到男主角奥利弗家的时候，四处都是大片的纯红色。后来，詹妮得了白血病，红色也逐渐减弱，最后，只剩下病房中一簇紫红色的花簇。局部色相突出了爱情的甜蜜，结局虽是悲剧，但带给观众的却是感动。

电影《鸟人》的局部色相：主人公蓝色的服装表现他的浪漫。同时，"鸟人"服装的蓝色也有变化：开始是蓝色格子上衣，后来衣服是全部蓝色。代表着自由和不能获得自由的忧郁，颜色的对比亦揭示了影片的主题——对自由的讴歌。

四、影像创作中的色彩应用

总体来说，影像创作中的色彩必须依内容而运用。比如，红色，是火的颜色，意味着热情，又是血的颜色，因此又象征着爱国精神、革命精神等；交通信号中的红灯则象征停止与危险。在影片《红高粱》中，红色代表旺盛的生命力与炽热的爱情，而影片《黑炮事件》中，红色则象征危机。安东尼奥尼在《红色沙漠》中则夸张地处理红色，用以表现不同的情感和性格，连炼油厂门外也染成红色，以象征被现代工业污染的社会一片混浊、充满危机，抨击那没有绿树的社会是窒息的"生命的沙漠"。

影像创作中的色彩应用应遵循以下原则。

1. 确立影像的色彩风格

影像的色彩风格要根据创作的主题确立，可遵循以下原则。

（1）在以纪实风格为主的影视作品中，总的色调和被摄对象的局部色相，应该与生活中的自然形态一致。以纪实风格为主的影视作品尤其不要滥用艳丽的色彩，以免造成人为的痕迹，刺激观众的视觉，让观众感觉不到真正的"色彩"的存在。

（2）在表现浪漫、夸张的情节时，色彩上则没有特殊的要求，可生活化，也可五彩缤纷、绚丽夺目。

（3）在商业片中，色彩要艳丽，要具有强烈的形式美，要使人赏心悦目。

2. 统一影像的色调

根据影像的主题和风格，不论是用冷色调表现主题，还是用暖色调，还是用不冷不暖的色调，还是用黑白为主的色调，还是用彩色为主的色调，整部影片、一个段落、一个镜头尽可能用一种色调贯穿。色调应用可遵循以下原则。

（1）表现冷峻的主题，使用冷色调，如电影《鸟人》《悔悟》。

（2）表现温暖的主题，使用暖色调，如电影《黄土地》。

（3）表现不冷不暖的主题，使用不冷不暖的色调，如电影《克莱默夫妇》。

3. 局部色相的处理

局部色相的处理分以下两种情况。

（1）为了表现主题刻意赋予某人物（往往是他们的服饰）以特殊的色彩。如电影《蓝色的女人》《爱情故事》《罗拉快跑》等。

（2）为了表现主题刻意赋予某物体以特殊的色彩。如《红色沙漠》中的红色机器、红墙等，电影《黑炮事件》中的红色雨伞、红色出租车、红色桌布等。

赋予某人物或者某物体以特殊的色彩时，应注意以下两点：

（1）尽量使色彩出现得自然，不露或少露人为痕迹。

（2）注意作为背景或陪衬的周围环境（人或者物）与这些特殊色彩的搭配，使画面均衡、协调，符合构图美的要求。如影片《鸟人》中，现在时空中人物的服装都是冷色调，作为陪衬的周围环境（人或物）也没有一点艳丽的颜色，显得非常和谐。

4．彩色和黑白交替出现

影像创作时出于结构的需要，或者是出于主题的需要，有时会使用彩色片、黑白片交替出现的色彩表现手法，如《阳光灿烂的日子》《我的父亲母亲》《辛德勒名单》等影片。尤其是在《阳光灿烂的日子》中，本来是一部彩色的、表现现实的电影，作为影片结束的"尾声段落"，却是以黑白片的形式出现的，与整部影片耀眼、五彩缤纷的彩色相比较，简单的黑白二色的出现，使人不禁为之一震。影片《阳光灿烂的日子》中使用黑白影像的作用如下。

（1）简单的黑白二色是影片创作者对过去了的、五彩缤纷的"阳光灿烂的日子"的赞美和怀念。

（2）黑白二色不是现实生活中真实的色彩构成，我们生活在一个彩色的世界中，所以，这里的黑白二色是影片创作者对生活的升华和提炼。或者说，结尾的黑白片，使影片中的最后段落脱离了影片的叙事层面，上升到了象征、哲理层面。

5．特殊处理

出于影片的主题和风格的需要，创作时选用特殊的胶片进行拍摄，或者在洗印时，对底片进行特殊的处理。如电影《我的父亲母亲》中，用无色彩黑白片来对某些段落进行特殊处理，表现时间对比关系并形成渲染哀思、伤感的氛围，某种程度上黑白也是一种"色彩"。

> 思考练习

1．镜头角度主要有哪些变化？
2．介绍一部你认为色彩处理有特点的影片，谈谈它好在哪里。
3．举例说明不同的景别在影片中各有什么作用。
4．介绍一部你认为照明上有特色的影片，谈谈它好在哪里。
5．举例说明不同的镜头角度会产生什么不同的艺术效果。
6．请用20个左右的镜头来表现同学们在上课铃响时进教室的情景。

第三章
镜头的运动

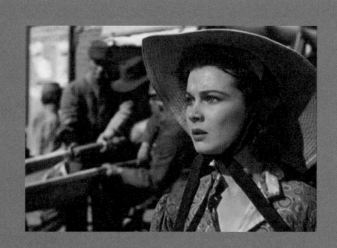

学习目标：本章主要讲述镜头的运动，镜头的运动是画面构成的重点。本章主要对镜头运动的构成，镜头的推、拉、摇、移、跟、晃动、手持、旋转、升降等运动方式的特点及作用，镜头运动的创作方法，运动的处理技巧等方面进行详细阐述。通过本章的学习，读者应理解并掌握镜头运动的知识，并能够在实践中具体运用。

重点：镜头运动的主要方式、特点及作用。

难点：运动的处理技巧，镜头运动的创作方法的掌握和应用。

建议课时：12课时。

第一节 镜头运动的构成

根据摄影机的运动与否，镜头可分为固定镜头和运动镜头。镜头的运动可由画面内被摄对象本身的运动和摄影机的运动构成。固定摄影和运动摄影都可以表现运动。

固定摄影是指在拍摄一个镜头的过程中，摄影机位置、镜头光轴和镜头焦距始终处于固定不变的状态，而被摄对象可以是静态的，也可以是动态的。这种方式拍摄的镜头称为固定镜头或固定画面。固定镜头善于表现静止的人和物，空间变化小，主要变化在时间上。固定镜头有长固定镜头和短固定镜头两种，长固定镜头是对一个场景和人物动作的完整记录，如卢米埃尔兄弟拍摄《火车进站》，镜头一直固定地拍摄由远及近的火车。短固定镜头则用来交代重要细节或做过渡镜头。短固定镜头常采用近景景别，单个画面构图追求精致唯美，日本电影偏向于用这种短的镜头方式叙事。

在固定镜头中只能改变景别，不能改变场景，要想场景也有变化，就要运用运动摄影。

运动摄影是影像区别于其他造型艺术的独特的表现手法。运动摄影是指在一个镜头中通过移动摄影机、转动镜头光轴或者变化焦距的方式来进行拍摄。这种方式拍摄的镜头称为运动镜头，它可以扩展视野，增强画面的动感，丰富画面的造型形式，有助于描绘事件发生、发展的真实过程，增强影视的逼真性，有利于表现人物

在动态中的精神面貌，可为演员连续表演提供有利条件。运动摄影有推、拉、摇、移、跟、晃动、手持、旋转、升降等不同的拍摄镜头运动的方式。

第二节 镜头运动的主要方式

运动摄影时镜头运动的主要方式有：推、拉、摇、移、跟、晃动、手持、旋转、升降等。

一、推镜头

推镜头是指摄影机向前移动或调动镜头焦距使景别产生由大到小的变化（见图3-1）的拍摄方式。推镜头与变焦镜头有所不同，虽然两者都是朝一个主体目标运动，拍摄的主体会逐渐放大，但推镜头在推的过程中有透视变化，视觉上有慢慢靠近的感觉。而变焦镜头没有透视变化，只是突显所要强调的部分。

推镜头的特点和主要作用如下。

（1）介绍故事发生的地点。推镜头时画面由远到近，通过摄影机的前行把观众带入故事环境，很多影视片以推镜头开场。

（2）介绍环境与人物的关系。

（3）突出重要的戏剧元素。推镜头可以把被摄主体（人或者物）从众多的被摄对象中突显出来。

（4）描写细节，突出重点，强调重要的叙事元素。突出人物身体某一部分表演的表现力，强调、夸张某一被摄对象的局部，如脸、手、眼睛等（多采用变焦镜头来推近）。

（5）代表剧中人物的主观视线和表现人物的内心感受，表达"来临""进入""探询"等心理效果。

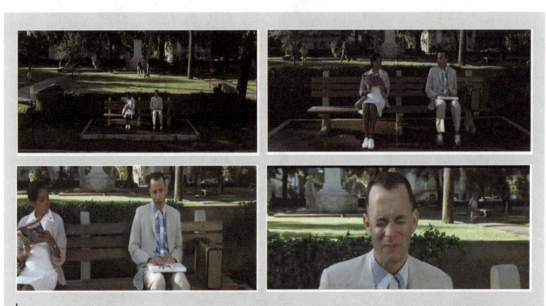

图3-1 电影《阿甘正传》剧照，从群体中突出主体，从全局中突出重点，强化人物情绪，表现对主体越来越关注，表现进入人的内心世界

二、拉镜头

拉镜头有两种方法：第一种是摄影机沿视线方向向后移动，相当于人眼后退；第二种是采取变焦镜头，从长焦距调至短焦距，使拍摄的范围越来越大，画面形象由局部扩大

到全部。

这两种方法在意义表达上有区别：以变焦镜头来拉的主要特征是主观性，而以摄影机后退来拉的主要特征则是客观性。使用变焦镜头往往带有强调的成分。

拉镜头的特点和主要作用如下。

（1）拉镜头使画面形象由局部扩大到全部，从微观到宏观，将观众的注意力从细节引向周围环境，表现被摄主体与它所处环境的关系。通过镜头在空间中的拉开、远离，以表现思想上的突破，如孤独感、痛苦感、无能为力感和死亡感等。如《毕业生》开头一段，镜头从主人公脸的特写开始，观众不知道他在哪里、在干什么。镜头拉开，慢慢显现出全景画面，原来他在飞机场。拉镜头带给观众期待和思考的空间。

（2）拉镜头在视觉上，给人的感受是"后退"，可以表达告别、退出、完结等心理效果，可模拟人的远离。

（3）拉镜头常用来结束一个段落或者为全片结尾。

比如《乱世佳人》中战争结束后的一个场景，摄影机先拍女主角的特写，然后慢慢向后拉高，银幕上出现成千上万的死伤士兵，最后在远景时停下，远处的旗杆前，一面破烂的军旗在风中摇摆犹如破布。这个镜头清晰地表达了遭战火蹂躏的场景及主人公失落的心情（见图3-2所示）。

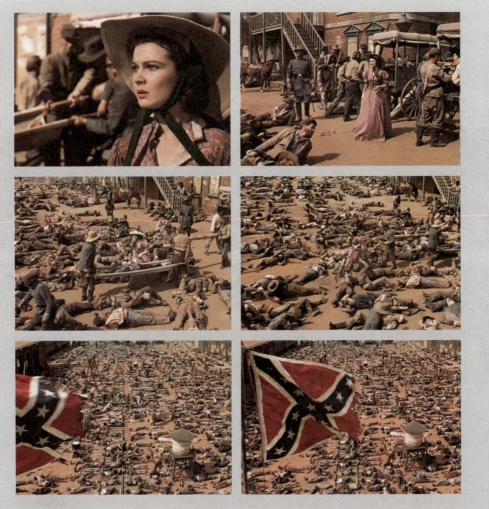

图3-2　电影《乱世佳人》剧照，片中应用拉镜头表达遭战火蹂躏的场景以及主人公失落的心情

三、摇镜头

摇镜头是指在拍摄一个镜头时,摄影机的机位不动,只有机身做上下、左右的旋转等运动(见图3-3)的拍摄方式。摇镜头类似人站着不动,只转动头部去观察事物。

图3-3 电影《泰坦尼克号》剧照,镜头摇到女主人公凝视的自由女神像

摇镜头的主要作用如下。

(1)介绍环境,描述场景空间景物,起到引见、展示的作用。如拍摄人、物体以及远处的风景。

(2)介绍人和物,画面从一个被摄主体转向另一个被摄主体,为观众读取画面的信息,一般从起幅开始摇—停幅—落幅停止,交代、展示画面信息。如展现会场上的人物、展示模特身上的服装。

(3)表现画面事物两者之间的关系。生活中许多事物经过一定的组合都会建立某种特定的关系,如果将两个物体或事物分别安排在摇镜头的起幅和落幅中,通过镜头摇动将这两点连接起来,这两个物体或事物的关系就会被镜头运动造成的连接提示或暗示出来。如"从电视机摇摄到正在看电视的人",展示了人在看电视的活动。

(4)代表剧中人物的主观视线,表现剧中人物的内心感受。在镜头组接中,当前一个镜头表现一个人环视四周,下一个镜头用摇摄所表现的空间就是前一个镜头里的人所看到的空间。此时摇镜头表现了剧中人的视线而成为一种主观性镜头。

(5)表现人物的运动。这时候摇镜头类似人的眼睛跟踪运动的物体,如人们在马路上看到某一辆吸引自己的汽车,会情不自禁地转头去看。又如人们经常在电视体育节目中看到的赛车,摄影机在场地中心随奔驰的车摇动,观众通过画面可以在较长的时间内清楚地看到赛车的状态。

(6)表现一种悬念。由于摇摄时镜头的运动特性能够满足观众对进入镜头的新鲜事物的需求,但是进入镜头的事物是观众所不可预知的,利用这一特性,我们可以在摇摄的落

幅中安排让观众出乎意料的事物，从而给观众带来一种悬念。如在摇镜头的起幅镜头中安排一个在草地上睡觉的小孩，在落幅中安排一条向小孩移动的蛇，观众自然会紧张起来。

注意： 在使用摇镜头时，要避免空摇，应用被摄对象把空摇变成跟摇；要注意摇的时间长度、信息量的安排；要注意落幅和起幅的画面构图的效果，如果只能选择其一进行强调，一般选落幅。

四、移动镜头

移动镜头是指将摄影机架在活动物体上，沿水平方向做各种移动的拍摄方式。移动镜头有两种情况：第一种是人不动，摄影机动；第二种是人和摄影机都动（接近"跟"，但速度不一样）。

移动镜头的特点和作用如下。

（1）移动镜头使画面框架始终处于运动状态，开拓画面造型空间，能创造独特视觉艺术效果。

（2）移动镜头可在一个镜头中构成一种多构图的造型效果。移动镜头在表现大场面、大纵深、多景物、多层次等复杂场景方面具有气势恢宏的造型效果。

（3）移动镜头唤起人们行走时的视觉体验，表现某种主观倾向，画面更加生动，真实感和现场感强。

（4）前、后、横和曲线移四种移动镜头摆脱了定点摄影束缚，能表现各种运动条件下的视觉效果。

移动镜头的拍摄要力求画面平稳，应用广角镜头，注意随时调整焦点，确保被摄主体在景深范围内（见图3-4）。

图3-4 移动镜头的拍摄

五、跟镜头

跟镜头是指摄影机跟随被摄主体一起运动的拍摄方式。跟镜头时摄影机的运动速度与被摄主体的运动速度一致，被摄主体在画面构图中的位置基本不变，画面构图的景别不变，而背景的空间始终处于变化中。

跟镜头的特点和作用如下。

（1）被摄主体在画面中处于一个相对稳定的位置上，而背景、环境则始终处于变化中，跟镜头能够连续而详尽地表现运动主体。

（2）画面跟随一个运动主体（人物或物体），形成一种运动的主体不变、背景变化的

造型效果。

（3）跟镜头景别相对稳定，观众的视点与被摄人物的视点合一，可以表现出一种主观性。

（4）跟镜头与推镜头、移镜头的画面造型有差异。跟镜头具有较强的真实性，一般都是运用肩扛方法进行拍摄，对人物、事件、场面进行跟随记录，在纪实性新闻拍摄中常用。

六、晃动镜头

晃动镜头是指摄影机机身做上下、左右、前后摇摆运动而进行的拍摄方式。这种镜头在实际拍摄中使用不是很多，但在合适的情况下使用这种技巧往往能产生强烈的震撼感和主观情绪。晃动镜头常用作主观镜头，如表现醉酒、精神恍惚、头晕或者制造乘船、乘车摇晃颠簸等效果，可创造特定的艺术效果和氛围。在拍摄晃动镜头时，机身摇摆的幅度与频率视具体情况而定，拍摄时运用手持或者肩扛摄影往往可取得较好的效果。张艺谋的影片《有话好好说》就是一个很好的例证，影片中采用了大量的晃动镜头，达到了很好的情绪表达效果。

七、手持摄影

手持摄影是摄影师手持摄影机或者使用减震器来拍摄的方式。最常见的手持摄影设备是DV，可以迅速拍摄，随机应变，拍摄画面纪实风格强。纪录片中大多采用手持摄影，电影中也有很多尝试，如影片《黑暗中的舞者》《拯救大兵瑞恩》就采用了很多的手持摄影手法。

手持摄影的特点和作用如下。

（1）运动自如，不受限制，可以展示较复杂的空间。

（2）画面不稳定、晃动。在手持摄影中，摄影机镜头焦距的长短，摄影师身体的平衡性、走动的幅度等因素均会影响画面的稳定性，画面状态与人在自然状态下拍摄的不同。

（3）往往与移动结合，只能用广角镜头。

八、旋转镜头

旋转镜头能拍出被拍摄主体或背景呈旋转效果的画面，能制造眩晕和混乱的特殊效果。旋转镜头常用的拍摄方法有五种：沿着镜头光轴仰角旋转拍摄；摄影机超360°快速环摇拍摄；被拍摄主体与摄影机几乎处于同一轴盘上做360°的旋转拍摄；摄影机在不动的条件下，将胶片或者磁带上的影像或照片旋转、倒置或转到360°圆的任意角度进行拍摄（可以顺时针或者逆时针运动）；另外还可以运用旋转的运载工具拍摄，获得旋转的效果。

旋转镜头的主要作用如下。

（1）介绍被摄主体前后左右的各个侧面。

（2）表现人物在旋转中的主观视线和眩晕感，或以此烘托情绪、渲染气氛。

九、升降镜头

升降镜头是把摄影机安放在升降机上，借助升降装置一边升降一边拍摄的方式。

升降镜头的主要作用如下。

（1）有利于表现高大物体的各个局部。

（2）常用来展示事件或场面的规模、气势和氛围。

（3）有利于表现纵深空间中点和面之间的关系。

（4）可实现一个镜头内的内容转换与调度。

（5）可以表现出画面内容中感情状态的变化。

升降镜头拍摄时需注意：镜头的升降幅度要足够大，要保持一定的速度和韵律。

在实际拍摄中，镜头的推、拉、摇、移、跟等各种运动形式并不是孤立的，往往是千变万化综合运用的，不应该把它们严格分开，要根据实际需要灵活选择使用。

第三节 镜头运动的特殊方式

一、升格和降格

升格也就是我们通常所说的"高速摄影"，是提高摄影机运转频率的一种拍摄方法。就电影而言，正常频率为每秒24格，那么高于24格的运转频率就是升格。通常情况下，运转频率可以根据需要升到每秒32格、40格、48格、64格、80格、96格、128格等。如果升格数越多，放映时按正常的每秒24格的速度播放，那么画面上运动物体的运动速度越慢。当用高速摄影机将运转频率升到每秒2 000格以上时，可将子弹出膛的情景分解表现出来，形成一种特殊、缓慢的效果。

与升格相反，降格是降低摄影机运转频率的一种拍摄手法，低于正常每秒24格即称之为降格。根据不同的摄影需要，运转频率可以降到每秒16格、12格、8格、4格、2格、1格，甚至降到几小时或几十小时拍一格，比如用于拍摄开花、种子发芽等极为缓慢的过程。运转频率降得越低，放映时画面上的物体运动速度越快。

升格镜头和降格镜头的作用如下。

（1）升格镜头在影视作品中能造成幻觉、迷离、煽情、诗意、奔腾等艺术效果；降格镜头，在影视作品中能造成速度、暴力、激动等艺术效果。

（2）升格镜头在科学片中常用来展示事物的运动规律，分解运动的细节和表现事物的变化过程。

二、起幅和落幅

起幅和落幅是在镜头开始运动之前必需的镜头，它可以确保镜头的完整性和协调性，使得镜头的运动更加自然、流畅，避免过于突兀，达到协调、统一的效果。起幅是指运动镜头开始前的静态画面，它要求构图讲究，并具有适当的长度。一般有表演的场面应使观众能看清戏剧动作，无表演的场面应使观众能看清景色。起幅的具体长度可根据不同的剧情内容或创作意图、创作风格而定。起幅要求由固定画面转为移动画面时要自然流畅，浑然一体。

落幅是相对于起幅而言的，是指运动镜头完成后的静态画面。落幅要求由移动画面转为固定画面时一定要保持平稳、自然，尤其重要的是要准确，能恰到好处地在事先设计好的主要被拍摄对象的位置或景物范围停稳画面。有表演的场面一定要按照动作的流程结束画面，不能过早或过晚地将画面停稳。而当画面停稳之后，也要保持适当的长度，使表演告一段落。落幅的画面构图要求精确、均衡。

第四节 镜头运动的创作方法

影像创作中镜头运动的两种创作方法分别是长镜头创作方法与蒙太奇创作方法，这两种创作方法也可称为影像创作中的两大潮流或两大分支。我们几乎能够从任何一部影像作品中，找到长镜头创作方法与蒙太奇创作方法的影子。

一、长镜头创作方法

长镜头是用一个镜头拍摄一个完整的段落，但它的长度并没有明确的统一规定，长镜头的创作方法与蒙太奇的创作方法相反，它不是依赖镜头的组接，而是通过一个镜头中的场面调度来叙事、刻画人物和表达思想。

在剧情类影视作品中，按照长镜头形式来表现的创作方法可归纳为运动的长镜头、静止的长镜头、景深长镜头和变焦长镜头四种。

1. 运动的长镜头

运动的长镜头就是摄影机在运动中完成一个时间长度较长的影像镜头的拍摄。它强调时间和事件的同步和连续性，再现时空的完整性，尊重生活本身的状态和偶然性。如电影《木兰花》用大量跟随记录式的长镜头，记录小主人公一路上遇到的不同的人和进入的不同的场景，带给观众的感觉像是在真实的生活场景中一样。这种长镜头的运用让故事在虚构和真实之间产生微妙的平衡，努力使影像保持生活本身的状态，并使影像散发着生活的魅力，侧重生活状态的再现。

2. 静止的长镜头

静止的长镜头就是摄影机的机位、机头、焦距不动，摄影机在静止中完成一个时间长度较长的影像镜头的拍摄。我国台湾导演侯孝贤的影片常用静止的长镜头。

3. 景深长镜头

景深长镜头空间的整体性比较强，远、中、近景同样清晰，整个场景尽收眼底，包含的内容和信息量比较丰富。

4. 变焦长镜头

变焦长镜头可根据需要把拍摄对象拉近或推远，可以把一个大全景变为全景、中景、近景、特写等不同景别的镜头。

二、蒙太奇创作方法

蒙太奇创作方法就是指将摄影机拍摄下来的镜头，按照生活逻辑、推理顺序、作者的观点倾向及美学原则组接起来的创作手段。一部影片的镜头组接直接体现了创作者与观众的关系，换句话说就是：创作者想让他的观众在观看他的作品时，到底要充当一个什么样的角色。形象一点说，创作者是居高临下的在"叫你看什么"，还是像朋友一样在"随你看什么"。[1]

三、两种创作方法的特点

1. 长镜头创作方法的特点

（1）长镜头创作方法能够增加影片的真实感，使影片更加接近生活，使影片充满生活

[1] 苏牧.荣誉——北京电影学院影片分析课教材［M］.北京：中国电影出版社，2000.

的魅力。

（2）长镜头创作方法使电影的影像减少了剪辑所造成的人为的痕迹，使影片更加自然，更加贴近观众。

（3）长镜头创作方法能够增加观众的参与意识。电影中的长镜头的创作方法与现代文学的"读"是一致的。

（4）长镜头创作方法是不露技巧的技巧。长镜头创作方法虽然减少了镜头组接的工作，但是，它得把更多的工作放到镜头拍摄时的场面调度中去。其实也就是把组接融入了场面调度之中，或者说是把技巧融入了生活和自然之中。

2．蒙太奇创作方法的特点

（1）蒙太奇创作方法形成的镜头组接关系，能够鲜明、有力地表现戏剧性，制造冲突，表现故事、人物和思想。

（2）蒙太奇创作方法形成的镜头组接关系，有利于表现特殊的电影时空关系。

（3）蒙太奇创作方法能够使电影形成较快的节奏，这与今天人类生活的快节奏一致。

第五节　运动的处理技巧

一、要把握影像总的运动风格

怎样处理影像中的运动元素，首先要确定所要拍摄的作品到底是什么风格：是纪实的，是表现主义的，还是商业片或者广告片？确定了影片的风格，就应该采用与它相适应的镜头运动方式。不同风格的作品其运动风格如下。

（1）纪实风格的作品。

拍摄纪实风格的作品多用长镜头，以减少大量镜头组接所造成的人为的痕迹。运用长镜头的时候，不论是摄影机的运动，还是被摄对象的运动，都要努力和生活中该事物的运动方式、运动速度、运动时间等相一致。摄影机要尽量隐藏（注意，这并不是说要在画面上看不到摄影机，而是指要使观众感觉不到摄影机的存在）。

（2）浪漫、夸张、表现主义风格的作品。

拍摄浪漫、夸张、表现主义风格的作品时，对镜头几乎没有什么要求。可用长镜头，也可用短镜头，运动可有可无，运动的速度可慢可快，摄影机可藏也可不藏，主要要使影片形成一种"动"的美感。要使摄影机灵活运用推、拉、摇、移、跟，使影像富于变化，避免呆板和僵化。

（3）商业片及广告片。

运动能造成强烈的视觉刺激，所以，它是商业片及广告片实现价值的一种重要手段。要达到吸引观众的目的，片中就要充分地使用运动镜头，要夸张地甚至违反生活常态地运动。镜头长、短无所谓，摄影机藏与不藏也不重要，重要的是，不管是被摄对象还是摄影机一定要不停地运动。总之，要通过的镜头的运动产生强烈的视觉冲击效果，才能提高票房效益和收视率。

二、影像局部运动的处理

1．具体人物的运动的处理

一部影片中的主要人物的拍摄都要有运动方案，要根据人物的年龄特点、性别特点、

生理特点、健康情况和精神状态，来制订不同的运动方案。如表现老人、病人、失恋者、哲学家、忧郁者等，摄影机的镜头要少动（如影片《鸟人》）；如表现少男、少女、热恋者、浪漫主义者、春风得意者，摄影机的镜头要多运动（如影片《恋人曲》）。

2．具体场景、具体段落的运动的处理

相对影像总的运动风格，一个具体的场景、一个具体的段落也要有具体的运动处理方案。在一部影片中，这些具体的场景和段落的运动风格有时候是一致的。但是，更多的时候是不完全一致的。如影片中的葬礼的段落，镜头当然应该少运动，或者干脆是静止的；相反，影片中的婚礼的段落，镜头就应该多运动。

第六节　运动在影像中的作用

运动在影像中的作用有以下几个方面。

（1）使影片产生"动"的美感。摄影机的推、拉、摇、移、跟，使影像富于变化，避免呆板和僵化。

（2）增加影片的真实感。自然界万物，特别是人，主要是以动的形式存在的。所以，摄影机的运动使电影更接近生活中的自然形态。

（3）镜头的运动能造成强烈的视觉刺激，所以，它是商业片实现票房价值的重要手段。有些商业片的片种就是建立在运动元素的基础之上，如武打片、警匪片、追逐片等。

（4）镜头的运动是实现长镜头效果的重要手段，而长镜头效果又可以使影片具有纪实主义作品的美学特征和艺术魅力。

思考练习

1．镜头的运动形式有哪些？
2．镜头运动的主要方式有哪几种？各有何特点？
3．举例说明镜头的推、拉、摇、移、跟在电影中的作用。
4．运动在影像中有何作用？
5．分析一段电影片断，写出每个镜头的运动方式。

第四章
轴　　线

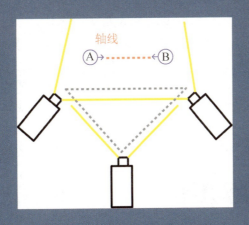

学习目标：本章是全书的难点，将从轴线的角度详细阐述镜头语言中的关系轴线、运动轴线以及越轴的处理方法。

重点：理解什么是关系轴线、什么是运动轴线。

难点：如何处理关系轴线、运动轴线。

建议课时：8课时。

第一节 轴　　线

轴线问题是在拍摄过程中经常遇到的，也是容易被初学者忽视的问题。轴线是指在镜头的转换中制约视角变化范围的界线。轴线是被摄对象的视线方向、运动方向和对象之间关系所形成的一条假定的直线。根据导演的场面调度，在同一场景中拍摄相连镜头时，为了保证被摄对象在画面中位置的正确和方向的统一，摄影角度的处理要遵守"轴线原则"，即在轴线一侧180°之内设置摄影角度。越过这条轴线拍摄，运动方向就会相反，这是构成画面空间统一感的基本条件。

要特别说明的是，为了寻求富于表现力的电影场面调度和电影画面构图，摄影角度又往往不局限于轴线一侧，必要时可以越轴拍摄。

轴线包括关系轴线和运动轴线。由被摄对象的视线和关系所形成的轴线叫作关系轴线。在运动的物体和人物中间都有着一条看不见的线，这条线影响着屏幕上物体运动的方向和人物的相关位置。这条由被摄对象运动所产生的无形的线就叫作运动轴线。

第二节 关系轴线

场景中两个或两个以上的人物间的关系轴线是以他们相互间视线的走向为基础的。在只有一个演员的情况下，关系轴线存在于这个演员和他所观察的事物之间，一般不能超过关系轴线到另一侧去拍摄。

拍摄中，凡是需要明确人物之间以及人物和道具之间的空间关系的时候，都需要轴线（见图4-1）。如恋人之间的深情对视；猎人瞄准一只小鸟扣动扳机；一个孩子被玩具吸引，在橱窗前恋恋不舍等。

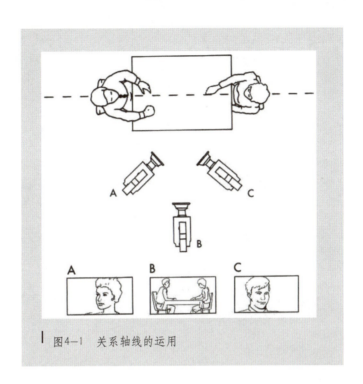

图4-1 关系轴线的运用

一、双人对话场面

在轴线原则的实际应用中，双人对话场面相对简单，同时，双人对话场面中轴线的使用也是处理其他更复杂情况的基础。

1. 三角形机位布局

场景中两个中心演员之间的关系轴线是以他们相互视线的走向为基础的。如图4-2所示，很容易发现，在关系轴线的一侧可以有三个顶端位置。这三个顶端位置构成一个底边与关系轴线平行的三角形。主镜头中摄影机的视点是在三角形的顶角上。采用三角形机位摄影时要遵守轴线原则，即选择关系轴线的一侧拍摄并保持在这一侧。三角形机位布局的优点是演员各自处在画面固定的一侧，每个镜头中都是演员A在左侧，演员B在右侧。

在关系轴线的两侧可各有一个三角形机位布局。在大多数情况下，我们不能从一个三角形机位直接切换到另一个三角形机位摄影。如果这样做，会把观众搞糊涂，因为使用两个不同的三角形机位摄影，演员在画面上就没有固定的位置，演员在谈话中一会儿出现在画面左侧，一会儿出现在画面右侧。

2. 总角度

仔细观察三角形中的三个机位可发现，这三个机位均形成双人镜头。在表现对话的过程中，通常会从这三个机位中挑选一个作为一个场景总的拍摄方向。为了保持空间关系的完整、统一，选定的这个全景角度机位决定了其他镜头的大致机位，这个机位就叫作总角

度。从总角度拍摄的镜头,即总角度镜头。

总角度的形成和确定受以下条件制约。

(1) 总角度由全景来完成,决定了其他中景、近景的大致方向。无论总角度在什么位置,它必须是一个全景镜头,只有全景镜头能够充分说明参与对话的人物关系以及这些人物和环境的关系。

(2) 总角度的选定受景别和光线的制约。

(3) 总角度的选定受演员调度的制约。

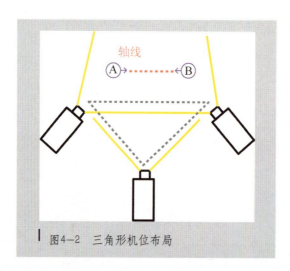

图4-2　三角形机位布局

3. 双人对话的典型机位

按照轴线原则表现双人对话时,通常会出现九个典型机位(见图4-3),包括四种镜头角度。

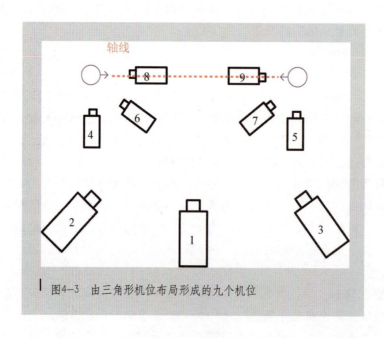

图4-3　由三角形机位布局形成的九个机位

（1）外反拍角度，图4-3中2号和3号机位，前景的演员背对着镜头，处于后景的演员在此时是画面表现的主体。

（2）内反拍角度，图4-3中6号和7号机位，内反拍镜头只表现一个演员，将摄影机放在两个人物之间对人物分别进行拍摄，这一效果表现了镜头外的那个演员的视点。

在画面上，反方向的内／外反拍摄影机位置提供了一种称为"数量对比"的情况，因为外反拍位置表现的是全体，而内反拍位置却只表现一部分，这就为表现手法提供了变化。

（3）齐轴镜头，图4-3中8号和9号机位，齐轴镜头属于内反拍角度中一种极端的位置，将摄影机放在轴线上、两个人物之间拍摄，此时拍摄的画面为演员的正面镜头。

（4）平行镜头，图4-3中4号和5号机位，摄影机平行于演员进行拍摄，此时拍摄的画面是演员的侧面，平行位置只能各自拍一个演员。

二、双人对话具体应用

1．演员肩并肩

在有些情况下，两个演员排成一条直线。最常见的情景是两个演员坐在一辆行驶的车子前座上。此时两个演员之间的对话会采取肩并肩的位置。两个演员排成一条线，就有一种共同的方向感——全向前看。这时用轴线拍摄可以很好地表现他们之间内在的联系并且清晰地展现了两个演员的位置关系。

如图4-4所示，外反拍角度可以清楚地看到两个人物和他们的位置关系。将摄影机置于对话者之间的内反拍角度可用于表现其中某个人物的形象。也可以使用平行镜头从人物的正面拍摄，这时候画面中出现两个面对镜头或背对镜头的人物。

图4-4　电影《曾经拥有》剧照，片中男女主人公相互交流的镜头

2．演员一前一后

当两个人同骑一辆自行车、一匹马、一辆摩托车或同乘一片独木舟时，他们被迫处于一种固定的姿势进行谈话，前面的人经常转过头来用眼角看后面的那个人。在这种情况下，往往从单一的摄影机位置用一个双人镜头来表现。然后，在同轴位置上向前移动摄影机，就可拍摄这两个人的单独镜头。最终的剪辑往往是双人镜头和单独镜头的交替使用（见图4-5）。

图4-5 电影《甜蜜蜜》剧照，片中两人同骑一辆自行车的拍摄效果

3. 演员在电话里交谈

对在打电话的两个演员，只能单独拍摄，然后通过交替地剪辑来表现他们对话的过程。这种情况看起来和关系轴线没有太多的联系，但是实际上，许多导演都会让两个演员面朝相对的方向。也就是说，我们假设这是两个人在同一空间的谈话，然后按照轴线原则表现对话。这样做的优点是可以造成正常谈话的感觉，加强对话双方的交流感（见图4-6）。

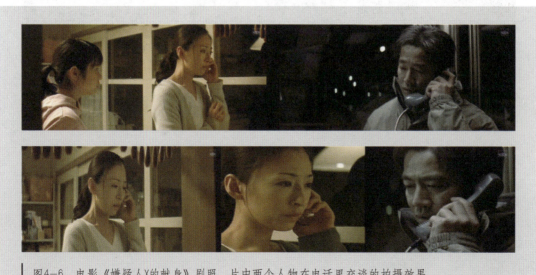

图4-6 电影《嫌疑人X的献身》剧照，片中两个人物在电话里交谈的拍摄效果

三、三人对话场面

1. 将三人对话处理成双人对话

许多三人对话都被简化处理成双人对话,即一个演员站在一侧,而另外两个演员同时站在另一侧,这时三个人之间的交流只有一条轴线,相比双人谈话,参与谈话的人数增加了,但是存在于人物之间的轴线没有增加。在这种情况下,三人对话场面和双人对话的表现方法是一致的。

下面的方法是一些常规的拍摄三人对话的方法,可作为初学者开始学习三人对话分镜头的参考。

(1)先用一个交代镜头交代全体,即总角度镜头。在常规的电影中,总角度镜头往往多次出现在对话段落中。按一般习惯,这个镜头用在场景的开端、中间或结尾处。

(2)用内反拍角度重点表现其中的某一个演员,这个单独的演员往往是此次谈话的主角。

(3)用内反拍角度拍摄另外两个演员。

(4)用外反拍角度拍摄一个演员,此时可以使用过肩镜头,用以和上次拍摄这个演员的画面进行区别。

(5)回到总角度镜头,表现对话的结果或者人物的运动。

上面介绍的是处理三人对话场面的基本方法,在实际拍摄过程中,导演往往会因为剧情的需要,做出自己独特的处理。如北野武的经典影片《玩偶》中的一场戏,松本由于父母的缘故被迫和女朋友佐和子分手,而迎娶了豪门千金,在婚礼即将开始的时候,佐和子的两位朋友前来质问松本,并告诉他佐和子自杀的消息。为了表现人物之间的对质隐含的即将爆发的情绪,导演采取了一种独特的处理方式,即在形式上仍然是将三人对话场面处理成双人对话场面,然而却采用了齐轴镜头,这种极端的内反拍位置,将演员的正面镜头直接呈现在观众面前。既符合剧情需要,又通过画面向观众传达了一种主观的情绪(见图4-7)。

图4-7 电影《玩偶》剧照,片中三人对话场面拍摄效果

图4-7　电影《玩偶》剧照，片中三人对话场面拍摄效果（续）

2．多条轴线的处理方法

当三个人物呈三角形排列会形成多条轴线。处理多条轴线时可以采用内／外反拍的方法，先利用一个外围镜头表现三个人之间的位置关系，然后将摄影机放在三个人的中心位置依次拍摄三个人的单人镜头，这样就能够清晰地表现对话者之间的相互关系（见图4-8）。

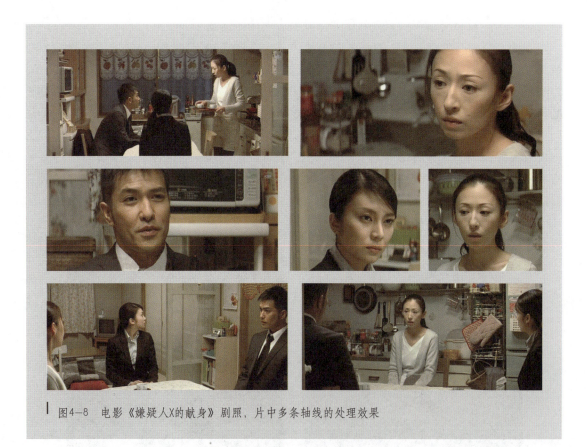

图4-8　电影《嫌疑人X的献身》剧照，片中多条轴线的处理效果

在这里补充一点表现三人对话的经验：如果三个演员都是站着的，进一步的变化可以让一个或两个演员坐着，或者把他们安排在多层的不同高度上。这种微妙的变化，包括人物之间不同的空间距离的变化，将有助于改变在直线型平面布局上容易产生的过于呆板的画面构图。

四、四人或更多人对话场面

1. 四人或更多人对话场面处理的基本技巧

表现两三个人的静态对话场面的基本技巧也适用于表现更大的人群。但是，四人或更多的人同时进行对话的情况是罕见的。四人或更多人对话时，有意无意地总有一个人为首，这个人作为一个"主持人"，将观众的注意力从一个人转到另一个人身上，因而，对话总是分区进行的。在比较简单的情况下，只有一个或者是两个讲话的主要人物，而且他们讲话时只是偶尔被他人打断。在这样一群人中，可以让一些人站着，另一些人坐着，整个构图呈三角形、方形或圆形，这样做可以突出一群人中的任何一个。在舞台上这种技巧通常称为隐藏的平衡。一群坐着的人是由一个站立的形象来平衡的，反之也是如此。如果有些人比另一些更靠近摄影机，那就加强了景深的幻觉。在表现一群人时，为了突出重点，照明的格局也起着重要的作用。按常规是主要人物照明较亮，其他人则照明较暗，虽然看得见但处于次要地位。

2. 四人或更多人对话具体应用

（1）使用共同的视轴，将四人或更多人对话当成双人对话来表现。

四人或更多人对话在很多情况下都可以处理成双人对话。实际上，导演为了避免轴线操作过于复杂，往往通过人物的调度刻意形成这样的局面。在这种情况下，对话分为全体人物和中心人物。如果全体人物以及中心人物两者都必须从视觉上表现出来，那么应当至少设想有两个基本主镜头：一是人群的全景，一是主要讲话人（一个或几个）的近景，我们可以将两个具有共同视轴的镜头进行交替剪辑。

（2）围桌而坐的人。

电影场景中常见到人们围桌而坐，利用内／外反拍的方法就可以有效地将这类场景向观众交代清楚。和三人对话一样，需要一个外围镜头来表现场景中所有的谈话参与者，然后将摄影机放置于人们的中间，分别给想要表现的角色单独镜头。此时摄影机可以在一个点上呈放射状拍摄，也可以成直角形拍摄。

（3）一个中心人物面对一大群人。

在许多影片中，常常需要拍摄一个中心人物面向一群人的场景。群众的多少在这里其实无关紧要，因为他们和中心人物之间只形成一条轴线。当一个人面对群众的时候，他和群众可能形成两种形体关系：或者在群众的对面，或者在群众中间。在第一种情况下，群众呈弧形地面对中心人物，此时，完全可以采用双人对话场面中的三角形机位布局来拍摄这两个群体。当中心人物处于群众之间时，用俯拍角度从人群外侧拍摄全景镜头，表现中心人物和群众的位置关系，然后在同一视轴推进摄影机，利用平拍角度表现中心人物，之后以中心人物为轴心，表现他周围的群众。注意，在这种情况表现中心人物周围的群众，可以模拟中心人物的主观视线，使用摇镜头来依次表现（见图4-9）。

对话中的群众也可能出现两种情况：一是将所有的群众作为一个完整的整体去处理；一是将群众作为一系列与主要角色有联系的几部分人去处理。在第一种情况下，影片中的群众和中心人物构成注意力的两极，这两极之间有一条虚拟的关系线。当摄影机选定了关系线的一侧之后，可按三角形机位布局来布置摄影位置，此时的关系轴线运用规则和双人对话没有区别，因为在场面调度和故事情节中，中心人物一直朝前看，把群众作为一个整体。此时，无论镜头中有多少群众演员在参与演出，从轴线原则来看，他们都可以看作是一个整体。这样做的前提是在剧情中群众中的成员不以个人出现，没有人站起来同那个中

心人物说话，群众（不论多少）在那里都是被动的观众。对于第二种情况，如果要在人群中出现和中心人物互动的人物，他可能是工人代表，来和厂长谈判，也可能是班上最淘气的孩子，和老师捣乱。此时，我们需要在同一视轴上给出这些人的单独镜头，其余的规则不变。

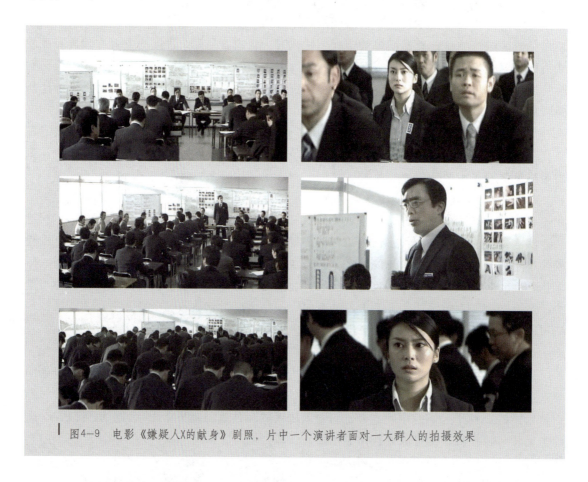

图4-9 电影《嫌疑人X的献身》剧照，片中一个演讲者面对一大群人的拍摄效果

第三节 运动轴线

一、运动轴线基本概念

运动轴线是指由被摄对象的运动方向构成的轴线。利用轴线原则将一个连贯的动作分切成若干片段，同时保持运动的连续性，称运动分切。电影的艺术实践证实，用若干片段呈现运动的典型部分，往往要比只用一个镜头拍下整个运动更生动、更有趣味。但是，这种情况要求选定的摄影位置必须都在运动轴线的同一侧。拍摄时如果把摄影机摆在运动轴线的另一侧拍摄一个镜头，那么，拍摄对象就会突然以相反方向横过画面，而这些镜头就无法正确地剪接起来。这并不意味着在电影中的运动就不能改变方向，恰恰相反，在电影中运动的方向可以随时改变，不过任何方向的改变必须在画面上表现出来，使观众在看到演员突然向相反的方向运动时不会莫名其妙。同时，越过轴线拍摄的方法也很常见，需要相应的技巧。

二、运动分切

1. 运动分切的基本规则

运动分切时要考虑分切镜头的数量,分切镜头的数量指一个连贯的运动用多少个镜头去表现。假如运动是短暂的,那么一般有两个视觉片段也就足以表现开始和结尾。如果运动长而重复,那么一个单一的镜头通常不能解决问题,可以把它分成三个或四个片段,或是在运动的开始和结尾之间插入一个切出镜头,这样可以缩短运动过程而不会使观众感到莫名其妙。对于重复的运动,如果只增加长度,而没有突出主题也没有强化细节,那就只会削弱故事的表现力。如果需要保留整个的长运动,那就应当赋予它更深的含义。

运动分切的效果还依赖于分切点的选择,如果分切的时候有一个入画、出画的过程,即拍摄对象从一个镜头走出画面,又从下一个镜头进入画面,这样的运动在剪辑时会比较顺畅。利用这种方法甚至可以自然而轻易地把两个不同的场景结合在一起,使两个区域之间的过渡自然流畅,令人信服。例如,在影片《美国往事》中展现中国戏院的奇观化场景时,就运用了这样的镜头:华人老者处在镜头深处,推开一扇门,在这一个镜头中出画,然后在下一个运动分切中入画,这样不仅运动衔接自然流畅,而且很自然地把两个不同的场景结合在一起(见图4-10)。

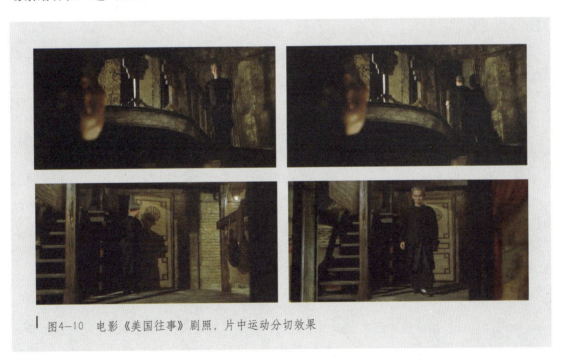

图4-10 电影《美国往事》剧照,片中运动分切效果

除了控制分切镜头的数量和分切点之外,还要考虑到切换必须具有连贯性,以免观众在观看时产生混乱的感觉。把一个连贯动作的两个不同片段组接在一起时,有三条基本规则必须遵守。

(1)位置的匹配。位置的匹配一方面指演员的形体位置,包括他们的手势、体态和在布景中的位置。当然,他们的服装在各个镜头中都应当是一样的。另一方面指他们在画面中的位置。利用分切镜头表现运动的时候,如果想要在不同的镜头之间保持视觉的流畅,避免不同角度带来的割裂感,有效的方法就是使演员在两个相连的镜头之间处于一致的位置,这在固定镜头中尤其重要。

（2）运动的匹配。运动的匹配主要是指当我们通过镜头切换移近或远离演员时，人物的运动在画面中应当是连贯的。

（3）视线的匹配。视线的匹配主要指两个人物或两群人对话或面对面时，视线应当是相反的。相对的运动是冲突的基础，如士兵彼此相对地行进，坦克对坦克，印第安骑手对美国骑兵，双方的运动都是为了打仗，因此都应保持原有的视线方向，直至双方相遇。

2．怎样分切运动场面

通过运动分切的方法可以很好地表现动作，但是怎样分切运动呢？其实分切运动的方法灵活多样，书本中提供的范例仅能归纳其中比较常见及具有代表性的几种。

对于固定摄影来讲，运动可以用两个位于同一视轴上的摄影位置，即用不同的景别来完成一个动作。如果我们想把运动保持在画面之中进行，最好先拍中景，然后切至后移的全景，或者切至前移的近景。

一个人转身的动作，是常用的分切运动的方法之一，是在同一视轴上把摄影机向前推进。第一个镜头，中景，一个演员以侧身出现在画面的一侧，然后他的头部开始转向后方。切换至下一个镜头时，他正好在这个镜头里结束转身运动。现在他背对摄影机。两个镜头用同一视轴，而演员都在画面的同一位置：在画面的中央，或者在画面上按构图原则划分好的三个区域之一。

运动摄影中，利用同一视轴的切换方法还可以把一个静止镜头和一个移动镜头连接起来。

3．相反方向的分切运动

相反的方向能够带来不同的背景环境，这样的分切方法有助于提高动作的节奏。表现人物走或者跑的时候，经常运用两个相反的外反拍镜头，表现人物向镜头走来或离开镜头走远。

4．怎样处理进门和出门

表现人物推开一扇门从室外走入室内——这是画面上经常出现的运动。根据轴线原则，常规的处理方法是：把摄影机放在运动路线的内侧或外侧都可，但要保持在同一侧。例如，我们可以从人物左侧在屋外拍摄他转动把手打开门的动作，然后切换到屋内拍摄他走进屋子的动作，此时屋内的镜头也要从他的左侧拍摄。

三、运动轴线的灵活运用

运用运动轴线拍摄是为了实现剪辑中运动的匹配。屏幕上主体的运动与实际运动并不一样，具有一定的假定性。将摄影机始终保持在运动轴线的同一侧是有局限性的，摄影师时常想转到拍摄对象的另一边去，因为，从那边可能获得动作感更强烈的画面构图和更好的角度。这时可以插入一个切出镜头，或采用一条中性运动线，或借助演员调度来表明方向的变换，或使方向相反的运动出现在画面的同一区域内。

1．切出镜头的使用

切出镜头可使观众忘记最后出现的那个运动的方向感。因此，观众不会对新变换的方向感到不自然。

2．中性方向

中性方向的镜头由于没有明确的方向感，也可使观众忘记最后出现的那个运动的

方向。

3．利用演员调度改变轴线

利用演员调度改变轴线的方法非常简单，可以跟随演员的运动走过轴线，然后开始在新的一侧进行拍摄。

4．运动轴线自身的改变

虽然常见的运动大多数是直线动作，但其他类型运动，如环形运动和垂直运动，穿过画面消失或进入视线的其他方案，都能使画面动作更活泼有力、更生动。在环形运动中演员的动作在视觉上必须很清楚，以免给人以方向矛盾的感觉。也就是说，必须要在一个镜头中完成方向的改变，这样就不会混淆。

第四节　对话场面分切技巧

一、一场戏的开始

表现人物之间的对话，无论是双人对话还是多人对话，轴线的应用只是正确展现故事逻辑关系的基本依据。怎样使观众自然地进入到对话的情景中，当对话比较长的时候怎样提升影片的节奏，讲话者和聆听者之间镜头分配的比例，等等，这些都是影响对话场面的关键问题，下面就这些问题做进一步的分析。

拍摄演员在固定地点进行对话的场面时，对话开始的动作是一个重要部分。如果在一场戏开始的第一个画格中演员已经处在指定位置并开始对话，会让观众在某种程度上感到突兀，无法进入演员的表演情绪中。下面介绍几种使对话能够自然顺畅地展开的常用方案。当然，根据影片情节的不同所采用的手法是多种多样的，这里提供的方案仅仅是供初学者参考。

（1）利用空镜头展开对话。这是最常用的手法，影片开始时为对话场景的空镜头，演员走到场景中，然后停下来开始交谈。

（2）让主人公们依次进入画面可能需要一段时间，对于想要加快节奏的影片可以采用一个折中的方法，即影片开始时一个演员已经出现在画面中，然后其他演员进入画面，在他身旁停下，开始交谈。

（3）为了自然地将观众的视线引向戏剧中心，还可以摇摄或跟拍其中一个演员或两个演员，直到他们停下来（见图4-11）。

（4）现代电影为了制造视觉享受，经常在影片的某个段落之前制作非常华丽的镜头，镜头从一个没有人物的地方开始运动，直到结束才将镜头推向谈话的主体。例如，在欧美电影《蝎子王》《木乃伊归来》《勇敢的心》中的大场面设计。

二、轴线的变化

利用轴线原则表现对话，其优势在于能够将对话者的位置关系和剧情逻辑清晰地交代出来，但也意味着只能在对话者的一个侧面进行拍摄，这样必将造成机位选择的限制和背景的单调。如果对话时间比较长而且演员缺少动作，采用轴线的方法往往使对话本身显得冗长而单调。解决这个问题的办法是越轴，也就是将摄影机转到轴线的另一侧去拍摄。

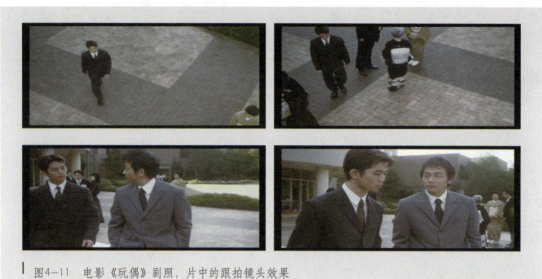
图4-11　电影《玩偶》剧照，片中的跟拍镜头效果

下面介绍几种常用的越轴方法：

（1）利用第三者的介入越轴。这里所指的第三者其实是一个用来提升影片节奏的群众演员。通过他改变画面的取向，从而自然地越轴。

（2）插入近景、特写或空镜头越轴。在两个运动的镜头中间，插入一个局部的特写或反映镜头的特写来暂时分散观众的注意，减弱相反运动的冲突感，使镜头的越轴不被观众察觉地实现。这是一种很常用的越轴方法。

（3）利用摄影机移动越轴。在拍摄对话的时候移动摄影机，使其从轴线的一侧过渡到另一侧。注意此时的画面应当为双人镜头，这样观众可直观地感受方向改变的过程，从而适应轴线的变化。

（4）利用齐轴镜头越轴。在要改变轴线之前也可以反复拍摄几组齐轴镜头，即演员的正面镜头，这样做可以模糊轴线带来的方向感，为后面的越轴做好铺垫。

（5）插入中性运动镜头越轴。在两个相反运动的镜头中间，插入一个运动物在画面中间纵深运动的镜头，中性运动镜头没有明显的方向性，可减弱相反运动的冲突感。

（6）借助人物的视线越轴。比如在车上看外面的景物从左至右划过画面，插入坐车人转头从左往右看的镜头，随人物视线变化，镜头变成景物从右至左划过的画面，以人物视线做契机，使相反运动有了逻辑联系。

（7）借助全景再次交代视点越轴。在一些速度不很快的运动物改变轴线时，可以从近景跳到大全景。等运动已改变过来后，再跳到小景别。这是纪录片剪辑的有效方法之一。

（8）在特殊剧情或特殊表现的前提下直接越轴。现代影视，在一些特殊剧情或特殊表现的前提下，可以直接越轴。这种情况大多需要被摄对象外表具有鲜明的视觉特征，而且剧情比较特殊。例如，在现代警匪片中，前车为鲜亮的红色跑车（特征十分鲜明），后车为深暗色的警车（与前车相比特征也很明显），其追逐的一组镜头越轴衔接，观众仍能明白其追逐关系。

三、反应镜头

表现对话场面或者表演场面时必须要在这一过程中插入反应镜头。当对话或表演进行

的时候，随着剧情的展开，观众需要知道剧中听众对谈话或表演的反馈。所以，一个在聆听的演员，其沉默的反应常常要比讲话者或者表演者更有表现力。如电影《红色小提琴》中的一场戏，小男孩一直在拉小提琴，这时导演插入了老者的反应镜头，用这种吃惊的反应镜头来暗示赞许，而观众也从老者的反应镜头中得到启示（见图4-12）。

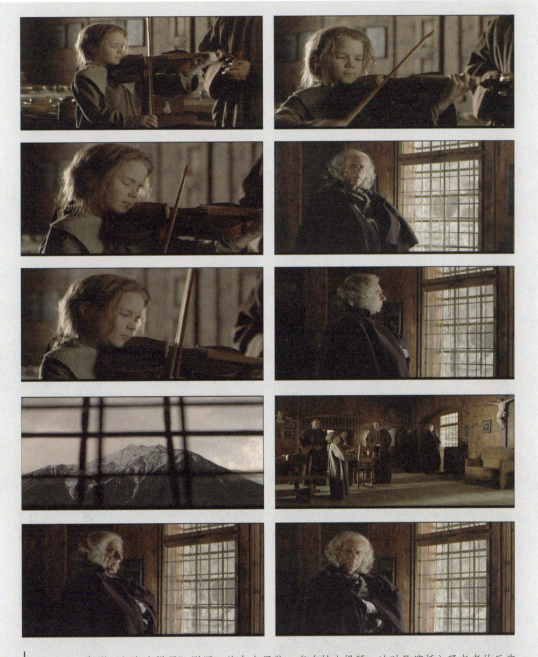

图4-12　电影《红色小提琴》剧照，片中小男孩一直在拉小提琴，这时导演插入了老者的反应镜头，用这种吃惊的反应镜头来暗示赞许

有些影片中，导演对反应镜头的处理更为夸张，例如，在影片《海上钢琴师》中，为了表现1900琴艺超群，导演在1900和陆地上来的钢琴师对决时，特别夸张地运用了很多反应镜头。

四、间歇镜头

静态的长时间对话或者表演在视觉上难以持久，此时，需要在这一过程中有视觉间歇。视觉间歇指的是表现与这场戏有关但又不影响高潮的内容的某种东西。其实，不仅仅局限于对话场面或者表演场面，在很多戏剧性场面中，都需要这种间歇。

五、时间的压缩

有些情景中，为了正确表达所发生的事需要保持长时间的对话。这种对话往往使影片节奏慢了下来。面对这种情况有一个解决办法：压缩对话场面的时间过程，尤其是中间部分的时间。

还有一种情形，就是表现几天、几个月、几年、几十年甚至几百年时间的流逝，那么如何去表现呢？影片《红色小提琴》中的这一片段可以给我们一些借鉴。影片中场景相同，但导演通过人物的不同、队形的不同来暗示近百年的时间流逝。仔细分析可以看出，在每一个镜头画面中，拉红色小提琴的人均不同，共换了五代孤儿，最后画面推近那个拉红色小提琴的男孩，音乐声也随之戛然而止。在这几个画面的更迭中，观众也仿佛随着琴声经历了近百年的时光（见图4-13）。

图4-13 电影《红色小提琴》剧照，片中场景相同，但导演通过人物的不同，队形的不同来暗示百年的时间流逝

第五节 镜头越轴处理

在遵守轴线原则的画面中,被表现物体的位置关系及运动方向是确定的,是符合观众的视觉逻辑的,否则就产生越轴现象。越轴后所拍摄的画面中,被摄对象的位置和方向与原先所拍画面中位置和方向不一致。一般来说,越轴前所拍画面与越轴后所拍画面无法进行组接。如果硬行组接的话,就将发生视觉接受上的混乱。

解决越轴过渡的方法如下。

(1)通过移动镜头,机位"移过"轴线,在同一镜头内实现越轴过渡,即利用摄影机的运动越过原来的轴线实施拍摄的过程。

(2)利用拍摄对象动作路线的改变,在同一镜头内引起轴线变化,形成越轴过渡。

(3)在越轴的两个镜头间插入中性镜头,缓和给观众造成的视觉上的跳跃(见图4-14)。

(4)在越轴的两镜头间插入一个拍摄对象的特写镜头进行过渡(见图4-15)。

(5)利用双轴线,越过一条轴线,由另一条轴线去完成画面空间的统一。

图4-14 插入中性镜头

图4-15 插入特写镜头

思考练习

1. 总角度的确定要考虑哪些因素?

2. 如何理解关系轴线,应如何处理关系轴线在两人、三人和多人对话场景中的具体运用?

3. 如何理解运动轴线和运动分切?谈谈你的感受和体会。

4. 从你喜欢的影片中,选出一段经典对话,分析其对关系轴线的运用,再结合整场戏进行分析,思考导演的构思和设计。

5. 观看美国经典影片《美国往事》,尝试选出一些运动轴线运用的片段,并分析其中运动分切的运用和其对越轴的处理方法。

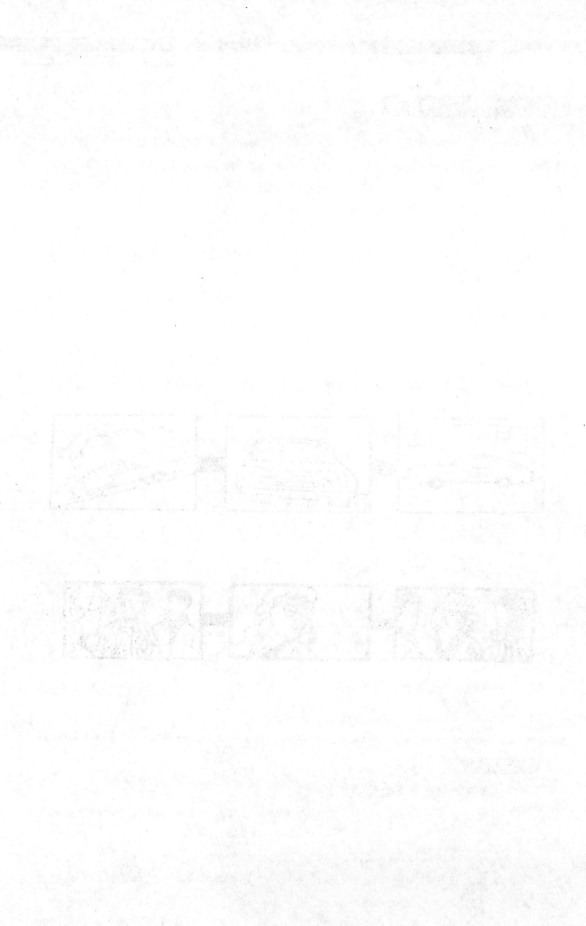

第五章
场面调度

学习目标：本章主要介绍影视视听语言中场面调度的基本概念、技巧、作用以及它同蒙太奇的关系，目的在于使读者通过本章的学习，理解并掌握演员调度、镜头调度、演员调度与镜头调度相结合的使用方法。

重点：场面调度的基本概念和技巧。

难点：蒙太奇与场面调度的区别。

建议课时：8课时。

第一节　场面调度的基本概念

一、什么是场面调度

场面调度是导演在拍摄阶段所承担的一项重要工作，是导演使用的基本艺术表现手段之一，即导演根据对剧本中所提供的人物性格与心理活动，人物之间的矛盾纠葛，人物与环境的关系等的理解，来安排演员及摄影机的移动。

二、场面调度的发展及现状

场面调度一词源于法语，词义是"摆放在适当的位置"，起初仅仅指在戏剧（尤其指舞台剧）中"将演员置于舞台上合适的位置"。场面是指某部戏剧中在一个连续的时间和固定的空间内所进行的事件表演。调度是指戏剧导演就场面中的事件表现所作出的空间安排，其中主要是针对演员行动的安排。

电影和电视相继发明之后，场面调度的概念也随之引入电影和电视的拍摄中。但电影和电视中的场面调度与戏剧的场面调度有很大的区别，主要体现在三个方面：首先，电影和电视的镜头视角和景深是可以随意变化的，而戏剧受舞台固定的场景和边框的限制；其次，电影和电视导演可以通过场面调度和剪辑，随意地切换空间和时间，而戏剧会受到时间和空间上的限制；最后，在电影和电视中，导演要完成演员调度和镜头调度两个方面，而在戏剧中导演主要调度的是演员。

三、场面调度的依据

场面调度的主要依据是剧本提供的内容，如剧作者在剧中所描述的人物性格和人物的心理活动，人物之间的矛盾纠葛，人物与环境的关系等。场面调度还需要根据人们在生活中传达思想感情的动作规律进行设计。

在现场拍摄时，由于演员或摄影师的建议，或者导演自己在现场工作时灵感的突发，也可能产生即兴的场面调度，用以改变和代替原来的设计。这些即兴的设想常常具有新意和光彩。但是导演不能把生动的场面调度寄托在即兴式的处理上，因为这种即兴处理具有较大的偶然性，导演的场面调度设计应放在事前，并经过周密考虑。

第二节　场面调度的技巧

影视视听语言中的场面调度基本上包含两个方面：演员调度与镜头调度。

一、演员调度

演员调度的目的，不仅是为了在构图上保持演员和他所处环境的空间关系的完美，更主要的是要反映人物性格，并使观众始终注意到创作者想让观众注意的人。

演员调度形式千变万化，归纳起来有以下几种。

（1）横向调度，演员从镜头画面的左方或右方做横向运动。

（2）正向或背向调度，演员正向或背向镜头画面运动。

（3）斜向调度，演员向镜头画面的斜角方向做正向或背向运动。

（4）向上或向下调度，演员从镜头画面上方或下方做反方向运动。

（5）斜向上或斜向下调度，演员在镜头画面中向斜角方向做上升或下降运动。

（6）环形调度。演员在镜头前面做环形运动或围绕镜头位置做环形运动。

（7）无定形调度。演员在镜头前面做自由运动。

电影电视中的演员往往不止一个，当有多个演员出场时，各自的主次、相互关系的调度就需要做更精心的调度设计，以使得主次分明而又恰当体现人物关系。这种情况下便涉及多演员的行动路线的处理：画面中是由稳定的正三角构图转成非稳定的倒三角构图，还是多个人物均匀地分布在场景中都需要认真考虑。演员调度是暗示人物关系非常重要的一环，这一点看看《教父》第一部中教父在房中接见其他人时的情景便不难理解（见图5-1）。

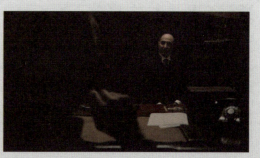

图5-1　电影《教父》剧照，如何进行人物调度是暗示人物关系非常重要的一环

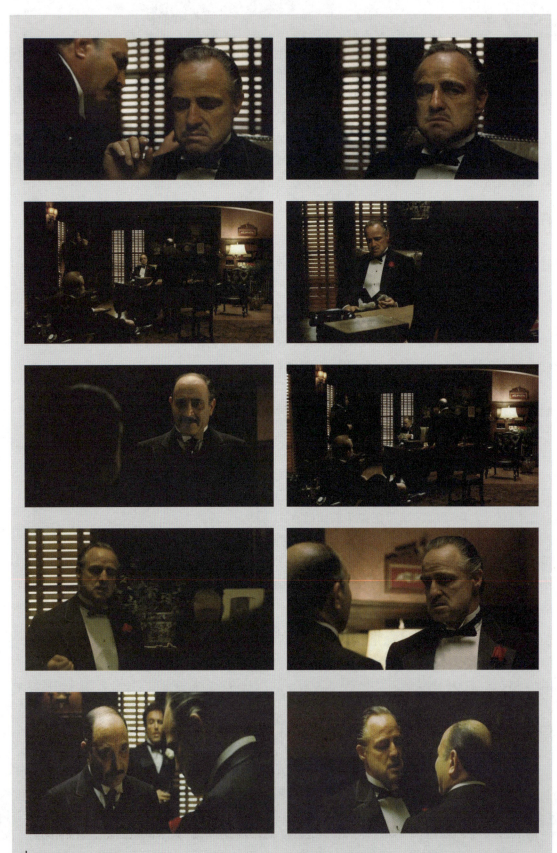

图5-1 电影《教父》剧照，如何进行人物调度是暗示人物关系非常重要的一环（续）

二、镜头调度

1. 镜头调度的含义

镜头调度是指导演利用摄影机或镜头运动的变化，获得不同镜头画面的行为。导演运用摄影机的运动（如推、拉、摇、移、升降、跟等各种运动方式），不同镜头景别，不同焦距的镜头，焦距的变化，以及俯、仰、平、斜等摄影机不同方位和角度的变化来获得不同形态的画面，以达到表现节奏，展示空间特点、人物关系、环境气氛等目的。

2. 镜头调度的具体内容

镜头调度实际上可以分两个层面，一是对单个镜头的调度，二是对整场戏的整体调度。镜头调度包括以下具体内容。

（1）确定拍摄机位。

确定拍摄机位包括拍摄的角度、景别、视点等方面。拍摄机位需要与剧中人物的运动轨迹密切配合，寻求最佳的表现人物行为、情绪，环境氛围，空间特征的拍摄方位。而在有较多人物的情况下必须牢牢将视点锁定在主要表现对象上。所谓横看成岭侧成峰，机位的确定对于镜头调度是重要一环。

（2）选择合适焦距的镜头。

拍摄中广角镜头和长焦镜头的表现力是明显不同的，广角镜头适合表现大环境大场景，介绍空间关系。而长焦镜头则由于在景深上的特点，常用来突出主体或者强化画面物体之间的距离关系。因此，应根据实际需要，选择合适焦距的镜头进行拍摄。

三、演员调度与镜头调度结合

演员调度与镜头调度相辅相成，都以剧情发展、人物性格和人物关系所决定的人物行为逻辑为依据。这两种调度的结合，通常有以下三种方式。

1. 纵深调度

纵深调度是指演员正向或背向镜头的运动，即在多层次的空间中配合演员位置的变化，充分运用摄影机的多种运动形式使演员的运动在透视关系上具有或近或远的动态感。例如，跟拍一个人物从某个房间走到远处的另外一个房间。这种调度利用透视关系使人和景的形态获得较强的造型表现力，加强三维空间感。

2. 重复调度

在同一部影视作品中，相同或近似的演员调度或镜头调度重复出现，会促使观众联想、领会其内在的联系，增强感染力。

3. 对比调度

对比调度是指调度上动与静、快与慢对比，如果再配以音响的强弱、光影的明暗则会使气氛更为强烈。

第三节 场面调度与蒙太奇的关系

影视视听语言结构的基本单位是镜头，而组接镜头的主要手段是蒙太奇，可以说，蒙太奇是影视艺术的独特的表现手段。场面调度注重物理性的视角、场面的拉伸及转换，而蒙太奇更注重空间性镜头的切换。

影视从无声变为有声以来，运用场面调度连续拍摄的方法在很大程度上取代了蒙太奇分切，但是并未完全排除蒙太奇手段。场面调度与蒙太奇是可以并行不悖的。影视作品中

可以借助蒙太奇技巧，通过演员和摄影机运动的速度和节奏的变化，在相互对比之中，揭示更为深刻的含义。只有当这两种表现手段融为一体时，影视视听语言的艺术表现力才更具有强烈的感染人的作用。

从各国的影视发展史来看，随着影视技术的不断改进，场面调度技巧的运用越来越丰富多彩。但是，有两种倾向应该避免：一种是形式主义倾向。形式主义倾向不将场面调度用以创造真实感人的影视形象，不注重深入刻画人物形象，而过于追求镜头画面奇特怪诞的异常效果，结果画面人为痕迹很重，使观众失去身临其境之感。另一种是自然主义倾向。自然主义倾向排斥对场面调度进行精心的艺术构思和处理，片面强调自然状态，结果画面虽然看来如现实生活一样真实，但却显得粗糙杂乱，失去了影视形象作为艺术形象的魅力。

场面调度与蒙太奇并不相悖，这两种特殊的表现手段如果能够有效地相互结合，影视作品会具有更强的感染力和说服力。

第四节　场面调度的作用

场面调度除了构成影视的画面，传递富于表现力的形式美之外，对刻画人物性格、揭示人物内心活动、渲染环境气氛、寄予哲理思想、创造特殊意境等方面，都可以产生积极的作用，增强艺术的感染力，活跃和推动观众的联想，从而满足观众的审美享受。场面调度的作用的发挥主要靠演员的精彩表演，摄影与美术的造型以及蒙太奇的技巧等各种艺术元素的综合，否则它的作用就难以得到充分发挥。

一、通过场面调度刻画人物的性格

在影视创作中，刻画人物的性格是很重要的，场面调度有助于刻画人物性格，提示人物的内心活动。在现实生活中，人的思想感情、喜怒哀乐，性格的内向与外向，行为的正常与异常，动机与行为的统一与矛盾等各不相同，形成了各个性格独特的人物形象。由于影响人物个性的环境千变万化和人物性格本身千差别，因而导演在处理场面调度时，必须寻找到能够准确揭示人物性格特征的富有表现力的形式。

如电视剧《水浒传》，把重要人物放在矛盾斗争中，通过矛盾的发生、发展和解决显示人物自身的性格。而对一般的小人物，也常常使用这种方法，如剧中何九叔的怯懦、胆小、圆滑、精明，是通过他收领武大尸首前前后后的活动表现出来的。在西门庆设酒招待他时，何九叔便已猜出"今日这杯酒，必有蹊跷"。所以，西门庆给他十两银子时，他既不肯接受，却又不敢不接受，心里直疑忌："我自去殓武大尸首，他却怎的与我许多银子？"等到进入武大家，见到潘金莲时，心里即已明白了几分。一扯开白绢，辨明了武大死因后，何九叔突然"大叫一声，往后便倒，口里喷出血来"。本来何九叔是与事件无关的，但由于职业关系，竟被卷进了矛盾的漩涡之中。为了应付武松回来后的追寻，何九叔伪装病发，以免负殓尸之责，并且还保留赃银，偷藏骨殖，掌握一定的证据。当武松手握尖刀胁迫何九叔时，他交出了武大中毒的实物，却还不敢说出事实真相，不敢到官府做证。在这组尖锐的对立矛盾斗争中，何九叔小心翼翼地周旋于矛盾冲突的双方之间，充分显示了一个职业团头的圆滑、精细、苟且偷安的性格特征。如图5-2所示。

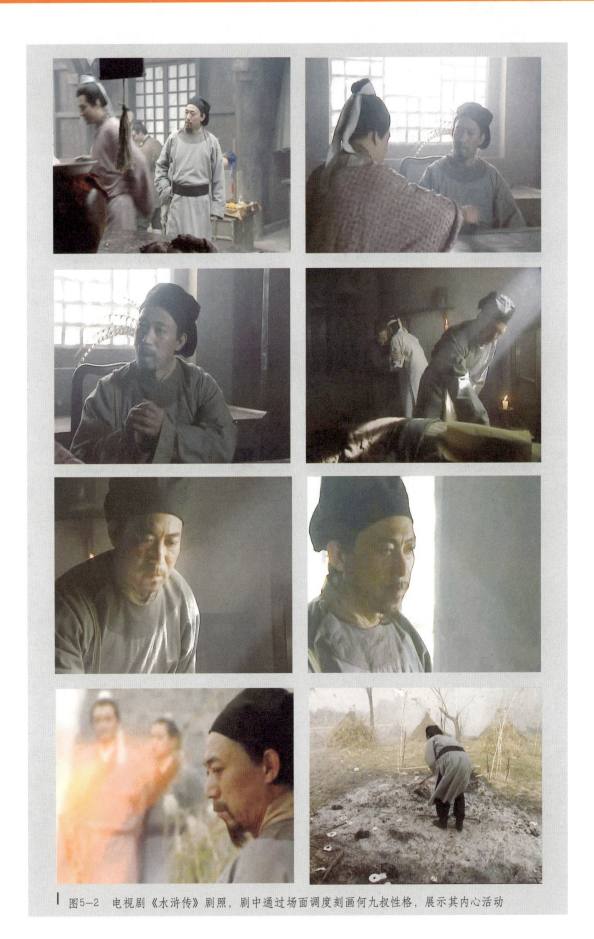

图5-2 电视剧《水浒传》剧照，剧中通过场面调度刻画何九叔性格，展示其内心活动

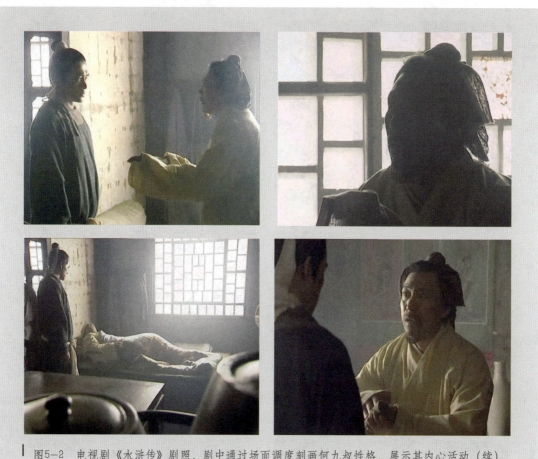

图5-2　电视剧《水浒传》剧照，剧中通过场面调度刻画何九叔性格，展示其内心活动（续）

二、通过场面调度揭示人物的内心活动

人物的内心活动是非常复杂的，也是多层次的。一般来说，动机与行为是统一的，但有时内心活动与外在行为并不一致，比如有的人对某个朋友打心眼里厌烦，但表面上却又要对他献殷勤，越是对他献殷勤讨好，心里就越别扭、难受。这就构成了内心活动与外在行为的矛盾。

如在张艺谋的影片《秋菊打官司》中，村主任迫于乡政府的压力，不得不对踢伤秋菊男人的事情有个交代。这时候秋菊再次挺着大肚子来到村主任家，村主任将钱抛撒到空中的动作就是村主任不服气、不认为自己做错了这种内心活动的外化。而看着掉在地上的钞票，秋菊没有弯腰去捡而是转身离去，则是秋菊倔强性格的展现，以及内心深处"我就不相信没有人能制服你"潜台词的外化。这样的情绪、这样的动作说不定偶尔就发生在我们身边，所以短短的几个镜头胜过了普通村妇的"撒泼叫骂"和一场"拳脚相加"的肉搏。如图5-3所示。

图5-3 电影《秋菊打官司》剧照,片中通过场面调度揭示人物内心活动与外在行为的矛盾

图5-3 电影《秋菊打官司》剧照，片中通过场面调度揭示人物内心活动与外在行为的矛盾（续）

又如影片《罗拉快跑》中所展现的几次行动路径均相同，通过不同发展结局和一连串人物动作表达了主人公的急切心情，也是主人公内心活动的外化。如图5-4所示。

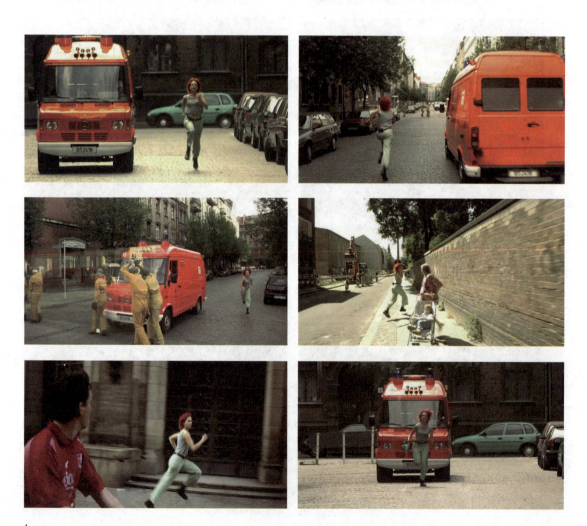

图5-4 电影《罗拉快跑》剧照，片中通过相同路径不同发展结局外化主人公内心活动

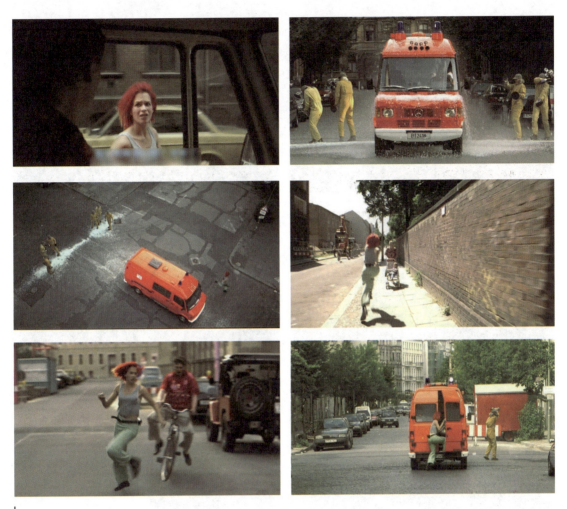

图5-4 电影《罗拉快跑》剧照,片中通过相同路径不同发展结局外化主人公内心活动(续)

再如,在影片《与狼共舞》中,主人公邓巴中尉向对方射击,本来几秒钟的时间被拉长至一分多钟,主人公举枪、扣扳机的镜头,与对方表情状态反应的镜头来回对切,恰如其分地表达了人物当时紧张的情感状态和不忍下手的矛盾心态。如图5-5所示。

图5-5 电影《与狼共舞》剧照,片中通过不同场面调度揭示主人公紧张的和不忍下手的心态

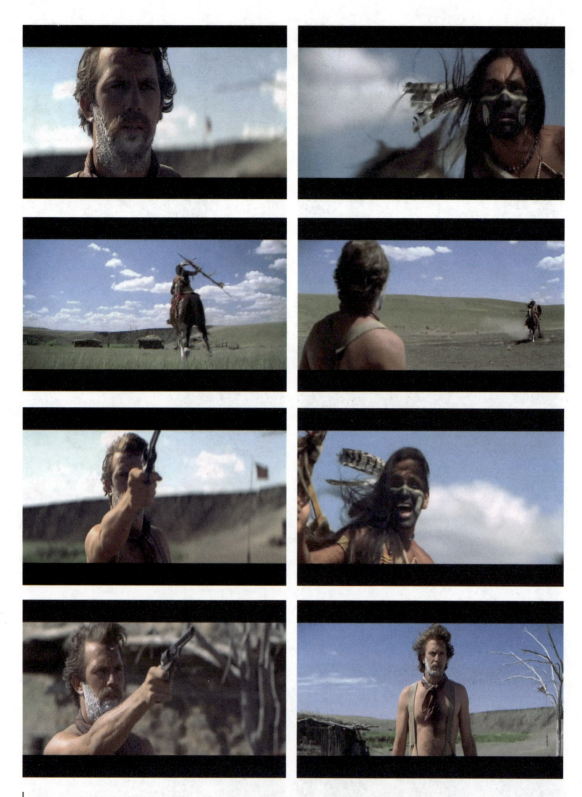

图5-5 电影《与狼共舞》剧照,片中通过不同场面调度揭示主人公紧张的和不忍下手的心态(续)

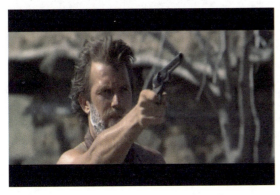

图5-5 电影《与狼共舞》剧照,片中通过不同场面调度揭示主人公紧张的和不忍下手的心态(续)

三、通过场面调度渲染环境气氛

通过场面调度可以渲染环境气氛,创造特定的情境和艺术效果。影视中的环境气氛通常是指对自然景物的描写,同时也和人物活动的瞬间(时间),即季节、早晨、白天和晚上密切联系着。在现实生活中,人必然要在一定的社会环境中活动,周围的自然景物也必然要反射或注入人物的精神生活中去。影视则是通过视觉形式来传递信息、表达情感并感染观众的,而场面调度可以运用多种造型技巧组织画面形象,使其构成一定的情绪化效果,通过镜头运动和画面形象,来外化特定的情绪和营造特定的氛围。

例如,在影片《小兵张嘎》中,嘎子去见游击队时,通过穿墙越户的场面调度,把抗日战争时期农村防御敌人的特殊环境气氛表现出来。

四、通过场面调度丰富画面语言和造型形式

场面调度中的镜头调度是画面造型的重要环节之一,通过摄制者有意识、有目的的镜头调度,能够极大地丰富画面形象的表现形式,增强影视画面的概括力和艺术表现力。

思考练习

1. 通过实验,分析影视场面调度与舞台场面调度的区别。
2. 任选一部影片,对其进行场面调度分析。

第六章
声　音

学习目标：本章主要介绍影视视听语言中声音的三种基本类型以及它们在影视创作中的重要性。通过本章的学习，应理解并掌握声音的类型、声音与画面的匹配，理解声音的类型特征。

重点：声音的各组成部分。

难点：各类型声音的艺术运用。

建议课时：8课时。

第一节 影视声音

视听感官是相辅相成的，如果只有纯粹的视觉画面，没有声音进行辅助，无论从生理还是心理上都是无法让观众接受的。所以从默片时代开始，就会根据画面的不同需求，配上不同形式的音乐、伴奏，或是播放唱片，或者索性用钢琴或乐队进行现场伴奏。格里菲斯的《党同伐异》和爱森斯坦的《战舰波将金号》在首映时都曾有大型乐队演奏专为影片谱写的乐曲。

1927年，美国影片《爵士歌王》的诞生，可谓电影艺术发展史上的一座里程碑。从此影视艺术中出现了声音，影视艺术由此变成了既有画面又有声音的视听结合的完整艺术。

在影视作品中声音主要包括三个部分：语言（人声）、音响、音乐。语言就是人声；音乐是影视中经过加工的，要通过演奏、演唱才能形成的声音；音响是影视中除了语言（人声）、音乐之外的所有声音的统称。

第二节 语言

所谓语言，就是由人声（对白、独白、旁白）构成的具有理性内容的声音。

一、语言的分类

语言分为对白、独白、旁白。

对白，是指影视作品中人物之间进行交流的语言。它是影视作品中使用最多，因此也是最为重要的语言内容。独白，是指影视作品中人物在画面中对内心活动所进行的自我表述。旁白，是指以画外音的形式出现的人物语言。

二、语言在影视作品中的作用

语言是自我表达和交流思想感情的主要形式和工具，在日常的人与人之间的交往中使用最为广泛，成为传递情感、沟通感情、增加彼此了解的媒介。影视作品中的语言主要起到以下几方面的作用。

（1）根据剧本内容说明叙事。
（2）表现人物的心理活动和情感。
（3）塑造人物的性格。
（4）直接阐述创作者的观点和看法（主要是旁白）。
（5）间接作为环境音响，还原真实的环境。

在录制对白的时候应该特别注意声音的空间感和距离感。在影视作品中，演员念对白的声音是录音棚里最干净的声音：既听不见呼吸或喘气声，也没有口音或者尾音，不会显得做作和不自然。声音在不同的空间有不同的声学特色，主要是由混响和延时决定的。例如，处于辽阔的草原和处在室内，两者产生的声音是完全不同的，如果声音效果没有让听者感受到两者的差异，那么就会削弱影视画面本身的表现力和真实感。

三、语言在影视作品中的运用

对于语言的运用，需要掌握好分寸，否则效果适得其反。四种常见的语言运用的错误如下。

（1）语言喧宾夺主，使用过量，冲淡了视觉的表现力。
（2）语言陈词滥调，缺少真诚，强调说教，少了沟通与共鸣。
（3）语言缺乏个性，缺少新鲜感，缺乏时代特征。
（4）语言太过矫情，辞藻华丽，缺少口语化的表达。

以下列举一些影片中的语言的运用。

影片《大审判》中，主人公弗兰克是一位失意落魄的律师，他的声音沙哑。因为患有哮喘病，他经常喘不上气来，并且在辩论时常处于尴尬的境地，这使他显得十分可怜。

中国古装片中，经常会出现一些皇宫中的太监，他们的声音尖细，又区别于女人说话的韵律，所以很容易塑造成奸臣或是小人的形象。

影片《黄土地》中，老汉那沙哑浑浊的声音和他黑黝黝满面皱纹的脸合成了一个完整的陕北老汉的形象。有人嫌他说的话听不清楚，这毫无关系，因为影片创作者并没有要老汉说的话传达什么信息，而是要他的声音。

影片《邻居》中，那位讲蹩脚中国话、口齿不清的老太太的说话，给那个对话场面增添了真实感和生活气息。

影片《痴情佳人》中，扮演卡罗琳的女演员则充分利用了人声的所有特点来塑造卡罗琳的声音形象。当卡罗琳在影片的开端一开口说话时，她那独特的颤抖的声音马上令人感到这是一个热情奔放的女子，但是封建道德使得她不得不压制着，使她处在一种濒临"爆炸"的边缘。

影片《沉默的羔羊》中，最后女警察击毙歹徒的一场戏中，前面设计一大段女警察的喘气声，只为最后的一声枪响进行铺垫。

影视语言运用中还有一种现象就是对位问题。我们在生活中经常见到这种对位现象，例如一个人的亲人去世了，他不一定号啕大哭。影视作品中将这类情景做"沉默"处理或

第四节 音 响

一、影视音响的特征

音响是指除语言、音乐之外，影视中一切声音的统称。

人类生活在被各种音响所充斥、包围的大千世界里，或电闪雷鸣、龙吟虎啸、流水潺潺、百鸟争鸣，或锣鼓喧天、人声鼎沸，等等。自从实现将音响加入影视作品后，影视作品就变得愈加亲切甚至更富有魅力。人们带着更亲近的情感看到、听到，并且感受到影视作品中音响的效果，如闻一多在怒斥敌人的同时拍案而起，那"嘭"的一声拍击声带给人们同仇敌忾的感情；又如方鸿渐孤独地走在秋风瑟瑟的清冷街道上，"呼呼"的冷风吹起他的衣角、"哗啦啦"作响地掀起他脚边零星的纸片，唤起人们对主人公无望、凄凉心境的感同身受。表现万籁俱寂的山林时，通常是沉寂的山林中只有几声蟋蟀、蝈蝈的啾唧微响；而听得格外真切的、轻轻的脚步声走过，转而陷入无声的街道才显得死寂……正是有了音响的加入，影视作品才更接近完美。

二、影视音响的分类

在影视创作中，音响不再仅仅是指重现画面中的声音，严格地说，音响应当是指生活的声音，或者叫作声音的环境气氛。生活环境中的一切声音在影视作品中都可作为音响来加以艺术处理。音响不仅能创造逼真感，尤其重要的是能作为环境气氛来烘托人物的情绪，其作用绝不亚于音乐。

根据音响的发声属性，音响可分为动作音响、自然音响、机械音响、战争音响、动物音响等。

（1）动作音响，是指在影视作品中的各种生物，包括人、动物、植物等在行动时发出的声音，如脚步声、拍打声、相互撞击声等。

（2）自然音响，是指在自然界中存在的诸如流水声、风声、海啸声、打雷声等声音。

（3）机械音响，是指各种机器运作时所发出的声音。

（4）战争音响，是指和战争相关的各种武器或军事装备所发出的声音，如各种枪炮声、爆炸声、子弹呼啸声、战机俯冲声等。

（5）动物音响，是指自然界中各种动物发出的声音。

另外，还有一种特殊的经过电子设备变声加工处理的音响，如物体在真空中运动的声音，各种低频声，我们从未见过的远古生物的叫声等。

为了在工作中易于区分主次，影视音响还可分为主要音响和背景音响；或根据音响制作形态分为同期音和资料音等。

三、影视音响效果

首先，好的音响效果应具有真实感。录音时，首要的要求就是通过各种技术手段，尽可能地还原真实的现场环境。让听众产生身临其境的感觉，听到热闹的鞭炮声，让人感觉到新年；听到海浪声，让人想到在海边嬉戏；听到人声鼎沸，能感觉到都市的街道。现在的普通观众越来越信任同期录音，大家认为同期录音很真实。其实不论是同期录音还是后期配音，真实性是前提。比如城市的象征是汽车声、各种鞋跟踏在马路上的声音……而乡村的象征是猪、牛、羊的叫声，偶尔几声干净的犬吠——相对安静的环境等。这些对于各

种不同音响的真实的反映，能体现出各种不同的地域和事物面貌。

其次，好的音响效果应具备运动感。人有双耳可以感知声音大小，以及声源的远近，所以，任何声源位置的改变，都会引起声音大小的变化。利用这个原理，可以表达出强烈的音响效果。例如，飞机由远处飞来，声音渐渐变大，当飞机掠过头顶后向远处飞去，声音也随之渐渐减弱。

四、音响在影视作品中的作用

（1）增加画面的真实感。

观众在欣赏影视作品时，对发声体在某一空间相对位置的感受，通过发声体在同一空间位置的转变，会产生强度差和时间差，而形成多个声音空间与画面的复杂层次结构，从而使得画面有强烈的透视感、立体感。因此，利用影视作品音响的作用，就能表现复杂的意义和内涵，引起观众的联想，达到进一步深化主题、增加画面真实感的效果。

例如，《过年回家》是一部同期录音的影片，片中尽收现场的一切音响。观看这部影片时，从每一个场景，都能听到一些若有若无的音响，如收音机广播声，人的喘息声，汽车喇叭声，自行车铃铛声等，不一而足，尽收其中，这就使影片空间感大大增强，而且富有浓郁的生活气息，并且与影片的纪实主义风格一致。

（2）渲染画面的气氛。

在影视作品中常用音响来渲染画面气氛，起到表达不同的故事情节的作用。如音响可以表达和平时期欢乐祥和的气氛，战争时期紧张危险的气氛等。

（3）推动故事情节发展。

在很多影视作品中，某些特定的音响代表着一定的情节或人物形象，在某些画面中只要一出现这种音响，往往预示着一定的故事或人物形象的再现。

（4）刻画人物内心世界。

影视作品中音响可以揭示人物内心复杂的心理活动，是刻画人物内心世界的有效手段。

（5）表现画面所蕴含的哲理。

可识别的自然声音常常含有一定的象征意义，有目的地运用这类象征意义就有可能把自然界这一现实的物质存在，转化为组成思想过程的因素，使之具有语言式表意功能。

第五节 音画关系

影视音乐的成功与否很大程度是看它同画面的结合关系。音乐是听觉艺术，画面是视觉艺术，两者通过一定的形式结合在一起。一般情况分为音画同步和音画对位两种关系。

一、音画同步

音画同步是音画关系的基础，影像和音乐经过整合，目的是让它们同时被看到和听到。影像和音乐的整合有三个方面：画面和声音的结合，音乐情绪和画面情绪结合，音乐节奏和画面节奏结合。

然而在大多数情况下，声音和画面是不需要绝对同步的，如远处飞驰的汽车，画面外人物的对白等。但是，如果演员面对镜头，他的口型就必须和音轨完全吻合。任何小的差错都是不允许的。在动画的绘制中，卡通人物的口型也是按照事先录制好的对白为依据而创作的。

二、音画对位

音画对位分为音画并行和音画对立。

1. 音画并行

音画并行指声音不是简单地解释画面内容，而是以自身独特的表现方式从整体上揭示影视作品的中心思想和人物情绪。如意大利影片《罗马11时》中的一段：第二次世界大战后处于经济危机中的意大利，失业人口众多，找到一份工作非常难。众多的应试者从门口一直沿着楼梯排到楼下的大厅里等待面试。一个姑娘被叫进去面试，不一会儿，门里面传出来缓慢的打字声，很明显是一个生手。大家都显露出轻松的神色。果然，一会儿，神情沮丧的面试者走了出来。当第2位面试者进去后，传出快得像机枪扫射一般的打字声时，门外的其他应试者都变得极为紧张。影片从听觉角度为观众提供相关的潜台词，从而在同等的时间下加大了影像的信息量。

2. 音画对立

音画对立是指导演和编导有意识地让画面和音乐在节奏、气氛、情绪以及内容上互相对立，形成强烈的对比反差，从而达到想要的表现目的。例如，将街市上乞丐行乞的画面和身后酒楼里猜拳行令的声音放在一起，两者形成了鲜明的对比和反差。又如，影片《黄土地》中的一场婚礼中：热闹的腰鼓迎亲场面和孤单的新娘形成声音和画面含义的强烈对比冲突，借此表现这个不幸的婚姻将给新娘带来的凄惨命运和悲伤情绪，造成尖锐的冲突，加深了观众的印象，同时也引起观众对社会现象的思考和反省。

思考练习

1. 简述影视作品中的语言主要包括哪些内容。
2. 列举一部你认为音响处理有特色的影片，并谈谈它好在哪里。
3. 简述音乐在影视作品中有何作用。

第七章
影视的剪辑

学习目标：通过本章的学习，应了解剪辑的一般流程、剪辑的意义，深刻掌握剪辑的概念、剪辑的形式、剪辑的基本原理和方法及影视创作中不同片种的剪辑处理等内容。

重点：了解剪辑的形式、剪辑的基本原理和方法。

难点：理解影视创作中不同片种的剪辑处理。

建议课时：8课时。

第一节 剪辑及其意义

一、剪辑的概念

剪辑是指将一部片子所拍摄的大量素材，经过取舍、组接，编成一个思想明确、结构严谨、连贯、流畅、富于艺术感染力的作品，是对影视拍摄的一次再创作，也是蒙太奇形象再塑造的定型工作。

为了清楚地理解影视剪辑的概念，下面我们先了解和它相关的几个概念。

（1）剪接。

电影剪接是电影艺术初创时期的名称，它侧重技术性，是当代电影剪辑工作发展史的初级阶段。

（2）剪辑。

电影剪辑这个名称是电影逐渐成为艺术后形成的，它侧重艺术性，同时也包含剪接技术，而剪接一词则无法包括剪辑的全面含义。

（3）蒙太奇。

创作者按剧本或影视作品所要表现的主题思想，分别拍摄多个镜头（画面），然后再按照原定创作构思，把这些不同镜头（画面）有机地、艺术地组接（剪辑）在一起，使之产生连贯、对比、联想、悬念、舒缓等节奏，从而组成一部完整反映生活、表达主题、为广大观众所理解的影视作品，这些构成形式与艺术方法称为蒙太奇。

从某种意义上说，剪辑和蒙太奇是近义词，但却不是同一个概念。蒙太奇是影视视听语言的结构法则和思

维方式，是贯穿整个影视作品创作阶段的方法；而剪辑只是在影视作品后期工作时，遵循蒙太奇的原则完成片子的组接。

二、剪辑的分类

1. 声带剪辑

声带剪辑是指对大量录制的声音素材进行筛选后，按照影视作品总体构思的要求，将这些声音按照一定的顺序组接起来。

由于声音的录制方式的不同，声带剪辑的方式也不同，分为前期录音、同期录音和后期配音。

（1）前期录音。

前期录音中声带大都是比较完整的乐段或唱段。因此，这种声带的剪辑是在影像的拍摄完毕之后，按照音乐的长短来剪辑。

（2）同期录音。

同期录音中声带与影像是一致的、对应的，故这种声带的剪辑是声音与影像同时进行剪辑。

（3）后期配音。

后期配音通常是在影像基本剪辑完并确定之后，再来配制声音。

2. 影像剪辑

影像剪辑是指对拍摄的大量影像素材进行筛选后，按照影视作品总体构思的要求，将这些影像按照一定的顺序组接起来，构成一部完整的影像作品。

三、剪辑的性质

剪辑工作的性质，概括起来说，是对影像中戏剧动作分解与组合的再创作。剪辑主要是围绕着两个方面进行的，一是动作分解，另一个是动作组合。

1. 动作分解

动作分解是把生活中运动着的人和物的动作分解成影视作品中各个单位的独立画面，这是电影分镜头的起源，是将"戏剧动作"分解成片段、零散和独立的影视画面。

2. 动作组合

动作组合是指把影视拍摄过程中单独而零散的动作分解出来的画面，重新组合为连续活动的整体，这是电影的镜头组接的起源（即电影蒙太奇的起源）。将"戏剧动作"分解成片段、零散和独立的影视画面，通过剪辑手段（蒙太奇手法）有机组合起来，还原为生活中（影视生活中的人和物）有机连续活动的整体，这也是剪辑师和导演的再创作任务之一。

无论是动作分解还是动作组合，都是影视艺术叙述故事、表达内容的基本方法。应该注意的是：在动作分解时，要很好地选择和集中各个单位的独立画面；而在动作组合时，要很好地选择和对比零散和独立的画面。只有掌握这些规律，才能准确地表现出理想的故事。

四、剪辑的意义

影视作品中的剪辑有以下两重意义。

一是技术性的，在默片时代指使用一定的工具、材料将电影胶片"剪"开来再"辑"（聚集）到一起。到了有声片时代，剪辑还包括对录音声带的"剪"和"辑"；对电视而言就是分别"编辑"影像和声音材料，而没有在实际上"剪"的过程。

二是艺术性的，有了"创造"的意义。在影视作品的前期文案、中期拍摄、后期剪辑这"三度创作"中，剪辑是最后的创作阶段。电影是"遗憾的艺术"，而剪辑是"弥补遗憾的艺术"，它让导演和剪辑师通过"定稿"前的最后努力，将"遗憾"减到最小。

第二节 剪辑原则和流程

一、剪辑原则

英国电影理论家欧内斯特·林格伦曾为剪辑技巧提出一个理论根据——剪辑影片是把人们的注意力从一个形象转到另一个形象的方法。在剪辑影片时，应该遵循以下原则。

（1）符合剧本内容的要求。
（2）遵循动作的逻辑发展。
（3）注意形象的大小与角度转变的范围。
（4）保持一定的方向感。
（5）保持清楚的连贯性，包括保持时间上的连续性和保持空间上的完整性。
（6）使画面色调协调。
（7）通过剪辑使音响流畅。

另外，还应注意时间的安排，速度和节奏的关系，以及镜头的选择等。

二、剪辑的一般流程

从镜头到场景、段落，直到完成片的组接，往往要经过选材、初剪、复剪、精剪、综合剪、合成等步骤。

1．选材

选材就是根据需要挑选场面的镜头、音响的声带等素材。

2．初剪

初剪一般是根据分镜头剧本、依照镜头的顺序、人物的动作对话等将镜头连接起来。

3．复剪

复剪一般是再进行细致的剪辑和修正，使人物的语言、动作和影视作品的结构、节奏接近定型。

4．精剪

精剪是在反复推敲的基础上再一次进行准确、细致的修正，精心处理，使语言双片定稿。

5．综合剪

综合剪是最后创作阶段，对构成影视作品的有关因素进行综合性剪辑和总体的调节直至形成一部完整的作品。这通常由导演和摄制组主创人员共同完成。

6．合成

合成是指为影视作品添加主要的辅助元素，包括解说、画外音声带、音响、音乐并加上特殊效果，并按剪辑好的工作样片制作出最后的合成片。

第三节　剪辑的形式

剪辑的形式大致可以划分为两类：一类是使用技巧的特技型剪辑——留痕剪辑，因为它有较为明显的段落层次，一般用于较大段落之间的转场；一类是无技巧性剪辑——无痕剪辑，即切换（也称切、跳切、切出、切入），它是镜头与镜头最基本的转场组合方式。

一、留痕剪辑

由于在依照胶片的光学原理进行技巧性剪辑时，会在影视作品中留下一定的痕迹，因此把这种剪辑方式称为留痕剪辑，留痕是这种特技型剪辑的特点。一般情况下，在使用留痕剪辑进行转场时，往往附加有某些特别含义，带有制作者的审美个性。

1. 淡出、淡入

前一画面越来越淡直至消失，后一画面由淡渐显直至占据屏幕，前后两个镜头并不相遇。又称淡变，或渐隐、渐显，渐暗、渐明（见图7-1）。

图7-1　电影《百鸟朝凤》剧照，片中主人公慢慢走远，画面淡出，逐渐变暗，宣告故事的结束

2. 划出、划入

随着一条竖线的划过，前一画面逐渐缩小而消失，后一画面逐渐扩大而占满银屏。又称划或划变。

划还有一些变种，如帘出、帘入，圈出、圈入等。

（1）帘出、帘入。类似揭开门帘或分页挂历的动作效果，将前一画面"揭过去"，后一画面从"揭"过的地方层层显露（见图7-2）。

（2）圈出、圈入。不是用竖线划，而是用圆线圈的膨胀或收缩来划。一种是膨胀，即前一画面中的某个小圆圈逐渐扩大充斥屏幕，该画面也被从圈外挤出；后一画面从圆圈内进来，并随圆圈的扩大而占满屏幕。另一种是收缩，即前一画面被一个大圆圈包围，并随圆圈的逐渐收缩而消失，后一画面从圆圈外划过的地方进来，并随圆圈的消失而占满屏幕。自20世纪40年代以后，划被认为过于生硬，逐渐摒弃不用，只有在某些怀旧色彩的影视作品中，为表现旧日风格而使用（见图7-3）。

图7-2 电影《公民凯恩》剧照,片中画面揭过去,同时后一画面也同步显现,如移步换景的感觉,场景的交代非常明确

图7-3 电影《公民凯恩》剧照,片中运用圈出形式,圆圈逐渐扩大至整个屏幕,为后面的故事展开做好铺垫

3. 叠印

叠印是指把两个以上的不同时空、不同景物和任务的画面重叠起来,复印在一个胶片上,以表现一种特殊的效果。叠印是一种特殊的剪辑方法,可以用多次曝光法,也可以用叠印的方式洗印而成(见图7-4、图7-5)。

图7-4 电影《饮食男女》剧照,片中车流画面中逐渐叠印一栋独立的房子,寓意闹市中这是一处安静之地

图7-5 电影《公民凯恩》剧照,片中在故事情节展开过程中,运用了一系列的叠印,为后面故事情节的发展做铺垫,画面效果非常丰富

4．翻页

翻页技巧在电影中较少使用,但在电视中得以实现并经常使用。一个画面像翻书一样翻出屏幕边框,让原本被压在下面的新画面显露出来。翻页技巧往往成组使用,功能有些像划,但间隔要比划小,有些相当于书面语言中的顿号。每幅画面中的内容是并列的,连续地翻出,表明它们是一个连续性的并列时代。

5．马赛克

马赛克是电视转场剪辑中一种带比喻性的称呼,将画面的像素放大,类似于装修材料中的马赛克,然后转入下一段落的叙述。电影中没有直接使用马赛克的做法,而是使用变焦,把画面虚掉,再转入下一场叙述。

6．定格

定格是电影中常用的一种有特色的转场方法。在第一段的画面结束处使用定格,让观众视觉上产生暂时的停顿,接着再出现下一个画面。定格适用于两个不同主题段落间的转场(见图7-6)。

图7-6 电影《公民凯恩》剧照,片中前一个画面结束时,定格为一张照片,紧接着是下一个故事画面的开始

二、无痕剪辑

无痕剪辑是不依照胶片的光学原理进行的无技巧剪辑，它直接将两个镜头进行切换。直接将两个镜头切换可以压缩时间，但需要寻找内容上的连接点，即剪辑（接）点。常见的剪辑点有以下几种。

1. 相同或相似的某一点

将相同或相似的某一点作为剪辑点，比如两个镜头首尾动作的相似（如送机、接机时的两次握手），细节或道具的相似。

2. 人物的出景、入景

将人物的出景、入景作为剪辑点，或人物的靠近（挡住镜头）与远离（背影，远去的镜头）作为剪辑点。

3. 声音的连接

（1）画外音——切入画面。

（2）叫喊——切入应答。

（3）台词的对立或相反。如："我们谈朋友吧！"（异性朋友）——切入"对不起！"（女方）。

（4）声源声音的相似。如：A按响房间门铃——切入B打开房间门。

4. 心理暗示

如情绪激昂——切入翻滚的大海，掏香烟——切入打火机。

第四节　剪辑的原理

剪辑并不是将镜头素材掐头去尾连接起来就能剪出一部完整的影视作品，也不是将镜头组接起来就完成了剪辑任务。在剪辑过程中往往出现各种各样的情况，例如，动作不衔接、情绪不连贯、时空不合理、剧情衔接缺少镜头和光影色彩不衔接等问题。剪辑的任务就是将这些不合理、不完善、不清楚的地方通过剪辑使它们合理、完善、清楚，去掉"假"的镜头，留存真实的画面。

一、基本技巧

一段影视作品是由很多个镜头组成的，而每个镜头都是一个个分别拍摄的画面。所以，剪辑就是把一个个各自独立的、分散的镜头，创造性地组织成一个相互关联的、有机结合的、整体的艺术。而剪辑点是上个镜头与下个镜头中间的那个连接点。好的剪辑点能使前后的镜头衔接自然流畅。如何选择好的剪辑点，是剪辑的关键。

剪辑师在连接两个镜头时要想保证镜头的完整和流畅，就要准确把握合适的剪辑点，只有对素材进行细致的分析才能做到。在这里我们主要分析画面中动、静连接的剪辑点。

1. 运动镜头之间的组接（动接动）

（1）动作接动作。

如果画面中同一主体或不同主体的动作是连贯的，可以动作接动作，达到顺畅、简洁过渡的目的，简称"动接动"。需要注意的是动作剪辑点是同一主体的镜头切换方法，而动接动则是不同主体镜头的切换方法。动接动也包括各种运动镜头的组接。在剪辑处理中，要紧紧抓住各种动的因素，如人物的运动、景物的运动、镜头的运动等，借助这类因素来衔接镜头，节奏上可以流畅而自然。组接镜头时要考虑运动主体或运动镜头的方向性

及动感的一致性（见图7-7）。

在选择剪辑点时，要先分析动作，再在动作的转折处选定一个合适的剪辑点。一般情况下，动作接动作时，无论角色带着何种情绪，都应保持剪辑点在动作的转折点，但不是动作的结束点（见图7-7、图7-8）。

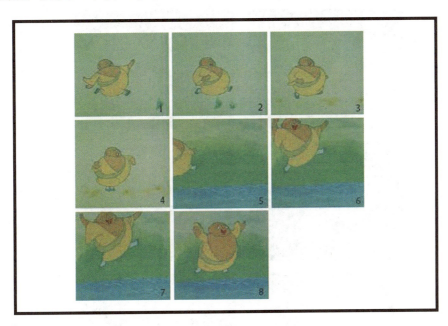

图7-7　动画片《三个和尚》片段，片中将一个完整的动作断开，以两个不同景别和角度的画面来表现同一个动作

图7-8　动画片《哪吒之魔童降世》片段，片中选择剪辑点时，充分分析了动作（主要动作中有次要动作，动作本身也有运动和停顿的节奏变化），并在动作的转折处（可能是很微妙的转折）选定合适的剪辑点

（2）动势接动势。

动势是指运动的人物或动物，不管是头还是身体都会有一个倾向，这种倾向就是动

势，也可以理解为运动的趋势。

动势连接包括单个角色本身（也有不同角色之间），在动势之间会产生一条视觉引导线，观众在角色的动势中会产生一种心理补偿，镜头的流畅便得到了实现（见图7-9）。

图7-9　动画片《大闹天宫》片段，片中一条视觉引导线，一种心理补偿，镜头的流畅便得到了实现

2．固定镜头之间的组接（静接静）

静接静是指在视觉上没有明显动感的镜头的剪辑方法。在电影表现方法中，没有绝对的静态镜头，特别是故事片，每一个镜头的存在，对情节的展开、人物的塑造都有积极的推动作用。因此，静接静是相对而言的，多数是指镜头剪辑前后的部分画面所处的状态。例如，两个固定镜头组接时，其中一个镜头主体是运动的，另一个镜头主体是不动的，一种组接方法是寻找主体动作的停顿处来剪辑，另一种组接方法是在运动主体被遮挡或处于不醒目的位置时剪辑。当两个固定镜头中主体的运动方向不一致时，就需在镜头运动稳定下来后剪辑，即保留上一镜头的落幅和下一镜头的起幅进行组接（见图7-10）。

3．固定镜头与运动镜头之间的组接（静接动、动接静）

（1）静接动。

静接动是动感不明显的镜头与动感十分明显的镜头的衔接方法，是镜头组接的特殊规律。静接动是由上一个镜头的静止画面突然转场成下一个镜头动作强烈的画面，其节奏上的突变对剧情是一种推动，它推动剧情急剧发展，使内在情绪得以迸发，给观众以强烈的视觉冲击。静接动应理解为上一个镜头主体、镜头不动，下一个镜头主体、镜头都在动（见图7-11）。

图7-10 电影《公民凯恩》剧照，一个是主体运动，镜头不动，另一个是镜头运动，主体不动

图7-11 电影《卧虎藏龙》剧照，上一个镜头主体、镜头不动，下一个镜头主体、镜头都在动

（2）动接静。

动接静是指在镜头动感明显时紧接静感明显的镜头的衔接方法，是镜头组接的特殊规律。相连的两个镜头，如果前一个镜头动感十分明显，接上一个静止的镜头，会在视觉和节奏上造成停顿、突兀的感觉。动接静是对情绪和节奏的变格处理，让观众在静中去感受运动节奏，去品味运动的延伸。动接静还可以使观众从剧烈运动到骤停的突变中，感受由单纯动感画面不能创造的具有更强烈内部张力的情感韵律。动接静应理解为上一个镜头主体、镜头都在动，下一个镜头主体、镜头都不动（见图7-12）。

在进行后两种画面组接时，要充分利用主体之间的因果关系、对应关系、呼应关系及画面内主体运动节奏的变化，做到由动到静、由静到动顺理成章地自然转场。

图7-12 电影《卧虎藏龙》剧照，前一个镜头动感十分明显，接上一个相对静止的镜头

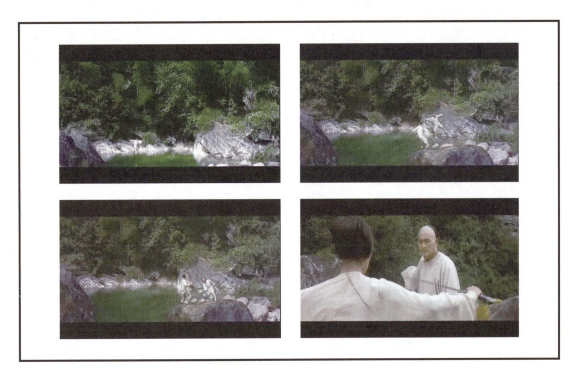

图7-12 电影《卧虎藏龙》剧照，前一个镜头动感十分明显，接上一个相对静止的镜头（续）

二、剪辑与镜头长短

一个镜头是长还是短会产生不同的艺术效果，在一组镜头中，每个镜头的时间长短，也会直接影响这一组镜头的艺术效果。一般来说在一组镜头中，每个镜头的迅速切换（短镜头），都会对观众在视觉上造成一种"刺激"，如果这种"刺激"不断地加强，便会产生特殊的艺术效果。

在认识了这种特殊的艺术效果所形成的影调氛围之后，在实际操作中还应该注意以下两点。

（1）镜头中"刺激"的内容也需层层递进，不断加强。

例如，表现大都市的气魄，每个镜头的内容要不断地加强：从普通楼、高楼到摩天楼；从汽车、火车到飞机；从一辆车、几辆车到一片车群等。

（2）"刺激"的长度应不断缩短。

光有"刺激"的内容往往还形不成"刺激"，还必须在形式上不断地缩短每一个镜头的长度。因为，如果每一个镜头的长度一样，有时候尽管它们可能会很短，但是，观众也会因为对这些"刺激"不断地适应，从而使这些"刺激"不再"刺激"，因此，镜头的长度应不断地缩短。

除了镜头的长短之外，景别不断地由大向小、由远向近的变化，也会不断地增强"刺激"。另外还有角度、运动速度等变化也会影响"刺激"的强度。

三、剪辑与景别变化

影视作品不是照片，观众不能容忍一部没有变化的影视作品。变化除了被摄内容的变化之外，其中也包括摄影机所决定的景别的变化。景别的变化不能随心所欲。为了造成

视觉快感，使观众看起来舒服，创作者会在影视作品中运用大量的蒙太奇进行叙事和展开情节。蒙太奇不是单一的一两个镜头，而是一组镜头，并且这组镜头是一个相对独立的、相对自成体系的叙事单元或者表意单元（尽管它可能是非常小的）。因此，在运用蒙太奇时，应注意以下几点。

1. 相同的景别不要相切

在使用镜头拍摄时，不要连续出现相同的景别相切的现象。例如，第一个画面是特写镜头，第二个画面还是特写镜头，甚至后面的画面还是相同的景别相切。这样容易导致镜头画面不流畅，使观众产生呆板、生硬的感觉。拍摄时应该让不同的景别交替出现，给观众视觉上以丰富、流畅的镜头画面。

2. 不同的景别相切

不论是由近到远，还是由远到近，一般来说，应该是逐次发展，从而形成一种节奏一种旋律，这种节奏或旋律必须与剧情的发展相一致。

（1）前进式蒙太奇。

前进式蒙太奇是指景物由远景、全景向近景、特写过渡。

（2）后退式蒙太奇。

后退式蒙太奇是指景物由近到远，表示由高昂到低沉、压抑的情绪，在影视作品中表现为由细节扩展到全部。

（3）环形蒙太奇。

环形蒙太奇是把前进式和后退式蒙太奇结合在一起使用，由全景到中景到近景再到特写，再由特写到近景到中景再到远景，或者也可反过来运用。环形蒙太奇一般在影视故事片中较为常用。

在一部影视作品中，前进式蒙太奇和后退式蒙太奇往往不是独立存在的，二者结合在一起，就形成了环形蒙太奇。前进式蒙太奇、后退式蒙太奇和环形蒙太奇的运用，都是影视作品制作者在长期实践中总结出的剪辑经验。运用这些方法应注意以下几点。

第一，注意时代变化。

生活节奏发生了变化，影视作品的节奏也会发生变化。如果现在播放的早期美国电影，大量地运用环形蒙太奇，看起来就让人觉得节奏缓慢、拖沓。

第二，某些影视作品本身的节奏就是跳跃的、快速的，那么这类影视作品的剪辑节奏当然也该是跳跃的、快速的。

第三，一些影视作品中的某些段落是跳跃的、快的，那么这些段落的剪辑节奏也应该是跳跃的、快的。

第五节　不同片种的剪辑方法

本节的剪辑是指电影故事片、影视预告片、美术片等影视片种的剪辑。各影视作品不仅片种不同，而且内容各异，因此对多片种的剪辑应该分门别类地进行，切忌用单一的模式处理。下面分别介绍不同片种的剪辑方法。

一、电影故事片的剪辑

电影故事片的剪辑经常是在导演的指导下，由剪辑师完成，属于影片制作的后期阶段。剪辑师的任务是充分利用电影拍摄时的素材，把编剧和导演已经确定下来的故事和拍

摄的故事分镜头，利用剪辑手段组接起来。好的剪辑，不仅能把故事的来龙去脉向观众交代清楚，还能恰当地控制电影故事的节奏，自始至终地抓住观众的注意力，使其离开电影院时仍意犹未尽。

1. 电影故事片剪辑的基本程序

（1）样片素材的选择。

进行样片素材选择时，不仅要做好笔记，还要记住画面形象的特点；同时，按照记录将戏用镜头与备用镜头区别保管，并将镜头按场记记录的逻辑顺序连接起来。

（2）画面的初步剪辑（初剪）。

画面初剪前，需要在声画编辑机上对画面进行分析，选择合适的剪辑点；在剪辑过程中，应将剪下的画面编号，按顺序分类保存。

（3）画面的细致剪辑（复剪）。

在此阶段，需要做的工作是：根据剪辑原理对影片进行结构调整及特技型剪辑运用，对镜头进行分剪及剪辑点的调整，修剪镜头的长短和对片子进行分本。

（4）配对白剪辑。

配对白剪辑时，要按照导演的配音单进行画面分卷；声画合成时，剪去所有杂音，准确拼本；在声画口型不吻合时，还要找出不准确的地方，在不损伤尾音的同时矫正口型。

（5）声画送审后的精确剪辑（精剪）。

此阶段可能涉及的工作是：调整局部场景的结构，恰当使用特技型剪辑，剪辑点的改动及对声画进行有机结合。

（6）配音响、音乐与合成。

在配音响、音乐与合成时，注意动作音响与形象是否吻合，不吻合时，及时纠正；群杂声与画面位置是否准确，不准确时，及时纠正；声画合成时，要剪去所有杂音，保留动作声、群杂声的尾声。

（7）资料效果的剪辑。

资料效果的剪辑，应按照录音部门要求，查对资料素材是否齐全；按照音响效果的总体构思，进行资料效果的有机组接；在资料效果组接过程中产生的问题，应与导演、录音部门共同解决。

（8）声画的综合剪辑（综合剪）。

进行声画的综合剪辑时，应根据片子情节需要，调整音乐的起止位置；音乐、音响与画面内容不吻合的地方，重新进行组接；音乐、音响与戏剧动作产生矛盾时，要重新设计，再剪辑。

（9）混合录音中的工作。

此阶段主要解决板声是否准确，对话口型是否准确，音乐、音响起止位置是否到位等问题。

（10）结束收尾工作。

此阶段要做好预告片的剪辑工作，通过放映检验，遇有技术问题，应及时修改，修改完成后，剪辑工作即告一段落。

2. 电影故事片剪辑工作的四个重点

为了"剪出戏来"，剪辑要在四个方面进行努力，狠下功夫：

（1）选择好素材，指剪辑者对戏用镜头的选择。

（2）安排好结构，要处理好故事片的整体结构和局部结构。
（3）运用好语言，这里的语言指电影语言，包括镜头语言和视听语言。
（4）掌握好节奏，包括故事片的内部结构和外部结构。

二、影视预告片的剪辑

影视预告片在影视宣传中是最富有吸引力的一种宣传工具。这种宣传片要求在很短的篇幅内把片子的题材、风格、部分情节、出品单位、主要演员等，都生动地、引人入胜地介绍出来。同时，预告片的制作者还应该尽可能地使影视片的主题在短短的篇幅里得到必要的反映和暗示。

预告片是通过剪辑手段，将影视片中一系列内容片段，做一番新的组织、安排、裁剪而成的，然而，一部预告片的成败关键，却在于制作者在动手剪辑之前，是否有了一个较为完整的艺术构思和初步的结构设计。从技巧上，要达到这个要求，需要做好以下几个方面。

1. 选择画面素材

剪辑预告片的第一步工作是选择画面素材。首先，选用能够突出该片素材、风格的画面；其次，选用能反映时代背景，能代表原片中人物精神面貌，且动作性强的画面。如影片《青春之歌》的预告片，第一个镜头是群众的游行队伍在前进，接着第二个镜头是警察在马路旁如临大敌地监视游行队伍，借此反映影片所表现的尖锐斗争，造成汹涌澎湃的气势，表现出原片的时代背景。

选择画面素材时应注意以下几点。
（1）不宜用较长的运动镜头。
（2）不宜用与主题无关的景物镜头。
（3）不宜用画面不够理想、作用不大的过场戏镜头，要尽可能选择与影视片主题画面相关的素材。
（4）预告片的镜头宜多，不宜过长。

预告片画面内容选择的好坏，结构是否紧凑、严密，对预告片的质量有着重要意义。因此，预告片的内容结构绝不能平铺直叙，应该始终以抓住观众的注意力为根本。选择画面素材时，要反复仔细推敲，以保证预告片既生动又活泼，能够引人入胜。

2. 字幕技巧

字幕在预告片中占有重要的地位，它担负着反映主题、宣传介绍、解释原片和吸引观众的主要任务，还能控制预告片的节奏。预告片的字幕一般分为以下三类。

（1）主题字幕——介绍原片主题。
（2）解释字幕——解释画面内容。
（3）宣传字幕——利用广告式的语句，吸引观众关注（编剧、导演、演员等的人名，也属于宣传字幕）。

编写字幕时，要选择有强烈的宣传力和感染力的词句，要结合具体的画面内容和人物表演，同时要紧密结合原片的主题思想。预告片的词句要简单明了，不宜过长，占用篇幅不宜过多，应精练生动，有强烈的感染力，并且应该前后呼应，构成篇章。

选用字幕的字体时应该根据原片的风格和样式来决定，在符合主题情况下字体可以采用多种形式，可以是楷书、草书、行书和隶书，也可以是美术字。如原片为惊险片或喜剧

片，则字体可以粗壮一些，变化多一些；若原片为悲剧或正剧片，字体就可以庄重一些，不宜变化过多。

字幕的构图形式和拍摄方法要根据画面构图、主题动作、镜头运动的形式与速度以及镜头运动的方向等来决定。如影片《花儿朵朵》的预告片中，表演芭蕾舞《四只小天鹅》的四位儿童排成一排，从镜头右方入画，在表演的过程中，字幕"载歌载舞"从镜头的左方入画，字幕与人物的排列完全一致。当人物表演动作时，正面向前进时，字幕从右方出画，字幕与主体进出画面的方向是相反的，但节奏是流畅、和谐的。这种字幕形式的运用，强调的是主体动作和画面内容。

另外，在预告片字幕的拍摄上（淡出、淡入、跳出、跳入、划、推、拉等），如字幕的出现与音乐的节奏、字幕特技的长度、预告片画面特技的运用等方面，都有着一定的技巧和方法。在实际操作过程中，应该具体情况具体分析，根据原片主题恰当使用各种方法、技巧，以便既更好地增强悬念，又吸引观众的关注。

3．声音的构成

预告片的对白、音乐、音响三者能否很好地结合，关系着画面是否生动、活泼、感人以及声音与画面有机结合的节奏感，它们对反映影片思想、风格起着重要作用。

一般情况下，预告片的声音有以下三种形式。

（1）以音乐、音响为主。

（2）以音乐、解说为主。

（3）对白、音乐、音响三者相结合。

选用、剪辑时，应根据以上三种形式分别在片中所起的作用，加以合理使用。首先，对白应当选择能够反映原片主题思想和能够反映人物思想感情的关键性语言。因此，人物的语言一定要洗练、生动，而且要有深刻的含义，避免用大量的对话和不能体现主题思想与人物精神面貌的语言；其次，音响在预告片中主要是渲染气氛的，同时它也可以表达人物的情感和增强预告片节奏；再次，音乐在预告片中占有重要地位，它不但是连接和贯穿预告片最主要的表达方法，而且还能起到渲染人物表情，表达环境气氛，增强预告片节奏的作用。此外，在体现影片风格和样式上，音乐也是最有力的表现手段。

三、美术片的剪辑

美术片是动画片、剪纸片、木偶片、折纸片等影视片的总称，它以绘画或其他造型艺术形式作为人物造型和环境空间造型的主要表现手段。美术片不追求逼真的生活场景，而是运用夸张、神似、变形的手法，借助想象，反映人们的生活，抒发人们的情感，是一种高度假定性的艺术。

要掌握美术片的剪辑，就要对美术片的拍摄有所了解。动画片、剪纸片的拍摄方法是一致的，是在固定的摄影台上逐格拍摄。木偶片、折纸片在处理上如同故事片，但也是逐格拍摄。木偶片、折纸片、剪纸片的拍摄中，人物或动物全是通过扳动作拍摄。剪纸、折纸片扳动作拍摄是以一个人扳一场戏。木偶片拍摄是以人物为主，每一个木偶人物，都有一个演员进行扮演，由演员顶替每一个角色人物进行扳动作，如同故事片分配角色一样。

1．美术片的剪辑方法与技巧

美术片的剪辑方法与技巧因片种而有所变化，现分述动画片、剪纸片、木偶片的剪辑方法和技巧如下。

（1）动画片的剪辑。

动画片最好采取前期录音，主要是音乐、对白、画面结合声音来处理，以动作剪辑为主，在声音上分镜头是动画片的特点。动画片重复动作（即循环动作）的剪辑，既要考虑分解法，又要结合内容采取增减法，既要挖剪，又要缩剪，更可以采取错觉法，达到连续性与联系性，它不是通常的分解法，而是逐格进行剪辑。

（2）剪纸片的剪辑。

剪纸片多采取后期配音，以画面为主，声画结合处理，以动作剪辑为主。剪纸片重复动作的剪辑，既要考虑分解法，又要注意增减法，采取挖剪和缩剪的方法处理，达到镜头组接的连续性与联系性。

（3）木偶片的剪辑。

木偶片是小故事片，具有前期录音和后期录音的特点，应该采取声画合一和声画分离的剪辑方法，达到声画有机结合的镜头组接。

2．动画片、剪纸片、木偶片的剪辑特点

（1）重复动作的剪辑，首先是根据戏剧动作、内容确定剪辑方法，是分解法还是增减法，或是错觉法，准确掌握各种剪接点。

（2）选择一个镜头内或上下镜头之间的准确动作，减去停格、等距离格、重复格的画面，要一格一格地剪，不能一剪好几格，因为有的镜头一个动作就只有几格。

（3）调整动作，挖剪画格，加强节奏气氛，使动作连贯。

（4）调整结构，调整镜头次序，镜头分剪插接，强调人物，体现内容。

（5）镜头的长短处理与动作紧密相关，同时应有机地结合对白、音乐、音响进行组接。

（6）镜头的队列和连续。这两种方法要结合内容积极地运用。

3．美术片中的声音处理

美术片的剪辑总体来说，就是以动作剪接点为主，结合声音来处理镜头的组接。

美术片中的音乐，既要为主题服务，又要起到加强戏剧效果，加强影视片的节奏，渲染情绪的作用。美术片中的音乐要夸张，要有针对性，既要符合内容，还要适合儿童欣赏习惯的要求，力求和童话、神话、动物的特殊气氛相吻合，起到一定的模拟作用，必要时音乐还要变声变色。另外，音响效果和气氛音乐在美术片中也很重要，不可忽视。

总之，美术片是世界电影艺术中风格独特的一种，作为美术片的剪辑，与其他片种一样，离不开运用电影剪辑这一蒙太奇原理的基本表现手段。

> 思考练习

1．理解剪辑的概念与意义。

2．观看一部具有代表性的影视片，分析其剪辑的具体特性。

3．观看一部自己喜欢的影片，分析其中是如何使用剪辑技巧的。

第八章
影片视听
语言分析实例

学习目标：本章从具体的影视作品入手，结合前面几章所学的知识内容，分析其视听语言特色，以帮助读者更好地理解本书的内容。

建议课时：6课时

第一节 《罗拉快跑》视听语言分析

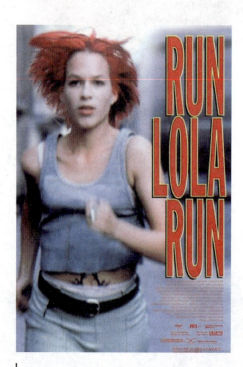

图8-1 电影《罗拉快跑》海报

中文名称：《罗拉快跑》

导演/剧本：汤姆·提克威

主要奖项：1998年第55届威尼斯电影节金狮奖提名；

1998年第11届欧洲电影奖最佳影片提名；

1999年第15届圣丹斯电影节获观众奖；

1999年第49届德国电影奖获最佳男配角奖、最佳导演奖、最佳摄影奖、最佳剪辑奖、杰出故事片奖、观众奖；

2000年第53届英国电影和电视艺术学院奖电影奖最佳非英语片提名

语言：德语

电影《罗拉快跑》宣传海报如图8-1所示。

剧情简介

柏林，夏季某日，罗拉和曼尼是一对年轻的恋人。其中曼尼是一个不务正业的小混混，而罗拉则

是相信"天大的事情有爱情顶着"的爱情至上主义者。

一天，曼尼为老大完成一项钻石交易，带着装有10万马克的钱袋等候罗拉的接应，然而罗拉的自行车被人抢走，耽误了约定的接应时间，曼尼只好乘地铁回去。在地铁车厢里，曼尼扶起身边的乞丐，同时，看见两名警察向他走来。慌乱中，曼尼下了车，竟然把钱袋忘在了车厢里。显然，钱袋被乞丐拿走了。此时距离曼尼和老大约定见面交钱的时间只剩下20分钟，如果20分钟之内筹集不到10万马克，曼尼就会被老大杀死。走投无路的曼尼打电话向罗拉求救，如果罗拉20分钟之内不能赶到，曼尼只能铤而走险抢劫电话亭对面的超市。

考验罗拉爱情的时候到了，为了在20分钟内筹到10万马克，救出曼尼，她狂奔在向银行家父亲求助的路上。

剧情照片见图8-2。

影片分析

字幕："我们不可能放弃探索，探索的终点将是开始时的起点，就让我们重新认识它吧。——艾略特""游戏之后也就是进行游戏之前。——S．荷伯格"。这两句文字明确表明了这部影片的特点：这部影片是一场游戏，是一部探索电影。字幕之后，镜头推向了时钟，然后从时钟进入时空隧道。影片片头是一个尖牙利齿的怪兽装饰的钟表道具，同时用钟表走动的"滴答"声贯穿。

图8-2 电影《罗拉快跑》剧照

"滴答"声是对钟表道具的强调，是对时间因素的渲染和强化。动画形象的罗拉伴随着动感的音乐声和"滴答"声，跑进了时空隧道中，这个尖牙利齿的怪兽象征时间的残酷无情以及罗拉不断地和时间斗争的精神。音乐中的钟表走动声和钟表道具，都暗示、刻画这部影片将与时间有着密切的联系，紧接着一系列快速掠过人群的组接镜头将片中几位重要人物罗列出来。

影片开头的色调分彩色与黑白两部分，彩色表示现实，黑白表示回忆，表现的是罗拉在回忆丢车的过程，以及曼尼丢钱的过程。彩色影像与黑白影像的交替出现，主要是为了清楚地叙述情节，为观众区分开回忆与现实。

从主题角度来看，影片的表层主题是写爱情，罗拉为了营救爱人而不顾一切地奔跑。影片的深层主题则是写世界的不可知、命运的不确定性和人类对世界的无奈与绝望。故事

从罗拉接到曼尼打来的电话展开联想，同样一个主题，导演用了三种不同结果的假设来体现生活的千变万化和现实生活中人与人之间冷漠复杂的关系。

影片中三种不同结果的段落发展的时间恰好和主题故事中曼尼给罗拉规定的时间相同，都是20分钟。罗拉每次奔跑，故事的情节都有变化，故事中的人物也都有相同的变化。罗拉、曼尼、推婴儿车的妇女、梅耶叔叔、父亲、警卫、银行女职员、偷自行车的男孩、流浪汉，所有人物的命运都有变化，不变的只有罗拉的母亲。导演通过这个不变来对比后来的变化。

这三段不同的故事看起来没有关系，但实际上都有联系。如在第一段中罗拉不会打开枪的保险栓，是曼尼教会他怎样开保险栓；第二段里当罗拉拿枪威胁父亲的时候她已经会使用枪了，这体现了与第一段的联系。所有这些都体现了影片的主题——命运的必然性与偶然性。从片子中，我们看到被罗拉撞的保姆也许因为心情恶劣而绑架婴儿，最终被警察拘捕，走向监狱；她同时也有可能因为与罗拉的擦撞而一时驻足，接着偶遇慈善团体，渐渐被同化成一个社会义工；也有可能因为罗拉的一次碰撞，接下来去买了彩票，竟然幸运地中了大奖，成为富翁。这样南辕北辙的人生发展都体现出这是一个因果无限牵连的世界。一切都在变化中，一切都是未知的。

为了配合故事的走向，在视听手段上，《罗拉快跑》极尽炫目华丽之能事，快速剪接、跳切、低速与高速镜头转接、Flash动画、照片蒙太奇，竭力营造一种非现实的气息，令人目不暇接。几乎占所有镜头三分之二的大升大降的移动镜头，使整部电影都处于动势，在视觉上极富冲击力，在节奏上突出一个"快"字。

从摄影角度来看，静态镜头中，摄影师运用了肩扛的方式进行拍摄，使得画面有轻微的晃动，然而正是因为这种轻微晃动所产生的视觉差异感，更衬托出罗拉心情的微微颤动。《罗拉快跑》带给观众一种快速的、充满想象力的节奏，影片的影像有三分之二是罗拉奔跑的镜头，因此呈现出高速率的镜头运动方式，从而使观众的眼球开始疲于奔命般地跟随着镜头的节奏而运动。动态镜头中，摄影师动用了多个机组来拍摄罗拉的奔跑，片中多次表现罗拉在柏林的街道奔跑，这是影片中异常感人的场面。为了更好地表现罗拉，导演把奔跑的罗拉调入到钢筋水泥的高架桥下面。于是，镜头前景是巨大冰冷的钢筋水泥桥墩，镜头后景是奔跑着的罗拉。有生命的罗拉在没生命的城市中奔跑。为了更好地讴歌罗拉，导演采用了热烈的音乐和仰拍、升格镜头。热烈的音乐声中，罗拉目光炯炯，仰拍、升格的镜头中，罗拉红发飘飘。罗拉为了曼尼，为了爱情，在奔跑，在不停地奔跑。这些场景的处理把罗拉奔跑的场面处理得绘声绘色、有滋有味。

从色彩方面来看，身着蓝色上衣、浅绿色裤子，头顶一头红色头发的罗拉极具感官刺激，象征着桀骜不驯。各种色彩中，红色是最刺激人的视觉器官的颜色。同时红色也代表着情感和爱情。影片中红色的运用，主要体现在主人公罗拉身上。影片的制作者为了强调罗拉、赞美罗拉，为了把主人公罗拉从影片众多的人物中突显出来，对红色的运用已经达到了极致。制作者显然觉得，红色的服装、红色的道具已经不足以表现罗拉。所以，他们将罗拉最醒目、最突出的部位——头发染成了红色。于是，红色头发的罗拉，为了爱情，在钢筋水泥的城市中，在纷乱的街道上，在一片黑、白、灰的人群中奔跑。罗拉的红发犹如一名奥林匹克运动员手中高擎的红色火把，火把中燃烧的是罗拉炽烈的爱情。同时，红色还代表着不安和危机。红色的电话，罗拉奔跑时背景街道的红色，偷车男孩的红色衣服，撞破玻璃、撞死曼尼的红色急救车，急救车上救生员的红色衣服等一连串的红色，也

表现出世界的不稳定感和危机感。

从影片的音乐角度来说,《罗拉快跑》有一种强烈的MV风格,这主要是因为《罗拉快跑》用的几乎全是有节奏的鼓点和金属乐器的电子音乐。这些音乐使一部分观众不再将影片当作一部叙事的电影,而将影片看作是一部传递某种意图和形式美的MV,因为虚拟的场景、零碎化的影像语言和相关的声音注解正是构成一部MV作品的主要元素——而这些在影片《罗拉快跑》中甚至已经齐备。但有一处的音乐跳出了这个风格,那就是在第一个故事结尾,罗拉和男友在抢劫超市成功后拿着钱袋跑出时,摇滚风格的音乐戛然而止,继而出现了歌剧风格的音乐,悠扬、懒散、甜美的声音和画面里两人快速奔跑的感觉形成鲜明的对比,给观众留下深刻的印象。

《罗拉快跑》不愧为探索影片的先锋之作。故事叙述新颖、情节简单,但是意义深远,在快速变革的时代,时间、机会、选择、结果……这一切不可控制的因素都在左右着每个人乃至世界的进程。世界由无数个罗拉构成,但只有一次导演的机会,现实生活中前方的道路不可预测,但也许正是这种不可预测性才是吸引我们不停地前进和探索的动力。

第二节 《对她说》视听语言分析

中文名称:对她说
导演/剧本:佩德罗·阿莫多瓦
主要奖项:2002年第15届欧洲电影奖最佳影片、最佳导演、最佳编剧、最佳男演员奖;
2003年第75届奥斯卡奖最佳原创剧本、最佳导演;
2003年第56届英国电影和电视艺术学院奖电影奖最佳非英语片、最佳剧本
语言:西班牙语

电影《对她说》宣传海报如图8-3、图8-4所示。

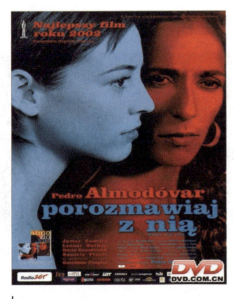

图8-3 电影《对她说》海报1

图8-4 电影《对她说》海报2

剧情简介

　　玫瑰色的幕布和巨大的流苏占据了整个的舞台，在观众席上，素不相识的年轻男护士贝尼诺和年逾不惑的作家马克碰巧坐在一起。一段动情的乐章深深地打动了马克。贝尼诺从马克动情的泪光中感受到这个素昧平生的男人善良细腻的心，最终却没有勇气告诉他自己也同样被感动。不久二人再次相遇在贝尼诺工作的诊所，马克的女友——职业斗牛士莉迪亚，因在工作时受伤而卧床，而贝尼诺正在悉心照料着处于昏迷不醒的芭蕾舞学生艾莉西亚。每当马克经过艾莉西亚的病房时，都会看到贝尼诺对艾莉西亚喃喃地诉说着。贝尼诺告诉马克，这是一种疗法，在病人昏迷的时候和她谈话，即使她根本无法回答，即使她根本不知道你在说话，也要坚持下去，一段深笃的友谊就这样开始了。在两个男人竭尽心力照顾两个女人的漫长过程中，他们的爱情、友情，过往和未来都发生了许多变故。

图8-5　电影《对她说》剧照，两位男主人公在剧院相遇

图8-6　电影《对她说》剧照，贝尼诺在思念艾莉西亚

图8-7　电影《对她说》剧照，莉迪亚在斗牛场

图8-8　电影《对她说》剧照，忧伤中的艾莉西亚

影片分析

孤独——人生的永恒滋味

叔本华说人生就像一个钟摆，一边指向孤独，一边指向无聊。在这世界上，似乎所有的人都无法逃离宿命的孤独。每个人都是微笑着相遇、相知，最后却不得不忧伤地别离，所有的人都被孤独所折磨和期待，而"阿氏"影片中的人都站在极致的边缘，更是无法选择，久而久之，只能被孤独、绝望蒸发。就像杜拉斯曾经说过的，所有的清醒其实都已经被绝望侵蚀得千疮百孔，每跨一步，仅仅是一小步，都是致命的。

图8-9　电影《对她说》剧照，昏迷中的两位女主角

在影片中，无论是马克、莉迪亚，还是贝尼诺，他们的内心都是孤独的，充满着疑惑与彷徨。贝尼诺抗拒孤独的方式是不停地对艾莉西亚说话，马克则是不停地到处旅行，莉迪亚则是用近乎疯狂的方式斗牛，当两个女人因为意外而昏迷不醒时，马克与贝尼诺也阴差阳错地在医院相遇了，因为孤独他们相互了解。影片中他们最后一次见面是在监狱里，那是一个阴雨天，马克和贝尼诺在玻璃窗的两侧交谈，他们的身影通过玻璃窗重叠在对方身上，使我们看到了两个男人同样孤独的灵魂。

图8-10　电影《对她说》剧照，惊恐的艾莉西亚

贝尼诺说马克书里形容的那个古巴女人，倚在海边沙滩的窗前望着远方，看着时光流逝，但什么事情都没有发生，只是徒然等待，那个女人就是"我"。在孤独的等待中，贝尼诺陷入了绝望的深渊。一直以来，贝尼诺都是通过对昏迷的艾莉西亚不停地说话来逃避孤独的。他入狱后，因为不能同艾莉西亚在一起，不能对她说话，他的精神彻底崩溃了。当马克去看他的时候，他说："我的问题并不是被关在这里，而是因为不能看到艾莉西亚……"对艾莉西亚的思念使他以极端的方式结束了自己的生命。贝尼诺在留给马克的信中

图8-11　电影《对她说》剧照，片尾艾莉西亚和教练

写道："亲爱的马克，天仍然在下雨，我觉得这是个好兆头，艾莉西亚发生车祸也是在雨天。在我即将离开这个世界的前夕给你写此信，我希望这些药足够让我昏迷不醒，能够让我和她会合……"贝尼诺带着对艾莉西亚真诚的爱和遗憾离开了人世，孤独和绝望的滋味犹如毒药一般啃噬着观众的灵魂。

音乐与色彩——"阿氏"影片的招牌元素

阿莫多瓦的影片在视听效果上，可以说极尽声色之娱。其中西班牙音乐的运用，更是使"阿氏"影片独树一帜。从1995年的《我的秘密之花》开始，阿莫多瓦就与西班牙顶尖电影配乐大师艾伯多·伊格雷西亚斯合作，伊格雷西亚斯创作的气氛多变、暗潮汹涌的管弦配乐，与阿莫多瓦怪异讽刺的叙事情节、色彩夸张大胆的画面配合得相得益彰、恰到好处。

在《对她说》中，这种音乐元素的运用，可以说达到了极致。从开头的舞台剧《莫勒咖啡馆》到最后的舞剧，音乐贯穿影片的始终，优美的弦乐、动人的吉他、倾诉的钢琴……各种美妙的音乐轮番上阵。如果仔细聆听的话，细心的观众不难发现，在表现马克与莉迪亚的关系时，配乐大师伊格雷西亚斯用了明快的弗拉门戈音乐，让观众彻底享受了一回西班牙音乐带来的震撼。影片中又有许多拉丁乐坛名家的客串演出，其中最引人注目的是巴西音乐传奇人物盖塔诺·维洛索。在影片中，他在海边咖啡馆演唱的那首著名的《鸽子歌》动人心弦。导演似乎想用音乐来表现马克当时的心情，一个内心脆弱的男人在哭泣，而周围没有人理解他，他的内心正经历着痛苦、孤独的情绪。这部影片正是用音乐把那些散落一地的情结串成一线，因而暗含着一种动人的韵律和感情。

影片中，独树一帜的影像色彩，可以说是"阿氏"影片的另一特色元素。整部影片是用明快的色调完成的，洋溢着西班牙特有的热情与放纵，极致的大红、大绿，华丽的斗牛服饰，色彩对比鲜明的室内装饰，观众无不为那些缤纷的色彩搭配所惊讶。这种看似对色彩肆意的搭配，一方面与影片中热情、奔放的情景相得益彰，另一方面则体现了西班牙人民对绚丽的色彩、生命和激情的钟爱。同时，阿莫多瓦也赋予色彩不同的象征意义，红色是阿莫多瓦最明显的标志，它代表着生命的激情以及不可抗拒的情欲。相比其他电影大师的画面，他的电影更像是一幅用浓重瑰丽的色彩描绘的关于人类情感与欲望的油画。

构图——不用言说的心灵感应

影像构图的原则首先是要在视觉上具有美感，包括画面的内容美和拍摄的形式美两个方面。怎样使一个画格的构图具有视觉上的美感呢？在影片《对她说》中，不仅变化多端的影射内容使情节和剧情得到升华，而且一些构图的形式也赋予画面相应的审美功能和叙事功能。如在马克去监狱里看望贝尼诺这一场戏中，在监狱隔离的小房间里，这两个朋友的脸排列得很有层次，并且在旁边模糊的镜子里导演也将他们的脸显现出来。而在医院的另一场戏中，阿莫多瓦也进行了类似的对称性构图，处在昏迷中的两个女人被并排放置在能够俯视一片树林的阳台上，她们虽然已经是植物人，但仍然被脸对脸地放置着，这样不但画面充满了对称的形式上的美感，而且在叙事上也赋予画面一定的寓意，即这两个女人虽然是深度昏迷，但就像贝尼诺所说的，她们仍然能够进行心灵感应。

"对她说"爱——令人震撼的情感力量

阿莫多瓦为我们上了一堂关于爱的课程，这里有令人匪夷所思的爱——孤僻的贝尼诺对昏迷了四年的少女艾莉西亚执着的爱情；遭受挫折的爱——内心脆弱的马克对莉迪亚的爱；朋友间的爱——马克与贝尼诺之间惺惺相惜的爱；圆满的爱——最后艾莉西亚的苏

醒，以及马克与艾莉西亚可能会拥有的美好爱情，等等。那些隐藏在人物背后的情感，都被阿莫多瓦用大师手笔一一表现出来。

影片中最令人感动的情节段落是影片的后半部分。马克租下贝尼诺的房子，当他推开贝尼诺家的门时，观众也与马克一起走进了贝尼诺的家，一个温馨、浪漫、充满感伤回忆的场所，一幅挂在墙上的艾莉西亚的巨照，以及一扇曾经让贝尼诺久久驻足并爱上艾莉西亚的窗户，循着对贝尼诺的回忆，马克推开了那扇窗户，他用饱含深情的目光遥望着那个舞蹈教室，想象着昔日艾莉西亚美丽的身影，然而，只是匆匆一瞥，他便惊呆了，因为马克看到了艾莉西亚，她正以圣洁、感激的目光看着她心爱的舞蹈事业。然而她并不知道，此刻正有一个男人，透过玻璃窗凝视着她，还有一个男人则因为对她无比深沉、执着的爱走向毁灭的边缘。在影片中让我们惊诧的正是这爱的力量，以及贝尼诺为这匆匆一瞥的真爱所付出的代价。

一段经典的"戏中戏"

因为艾莉西亚喜欢看默片，所以贝尼诺在空闲时，经常会到电影院看默片，然后讲给她听。那一天，当他看完西班牙早期一部非常有名的默片——《萎缩的爱》之后，他激动地对艾莉西亚讲起了故事情节。这是一段经典的"戏中戏"结构，阿莫多瓦借用了其中长达7分钟的镜头，而略掉了贝尼诺和艾莉西亚在房间里发生关系的那场戏，阿莫多瓦说："我不想把这对情侣的举动展现出来，那场影片片段在这里的作用就相当于一个眼罩。我想观众应该能够从默片的情节里联想到主人公的举动。"在这7分钟的默片里，导演似乎暗示观众，贝尼诺将会和缩小的男人一样，为了心爱的女人而放弃生命，这7分钟的默片相当于一个引子，将后面的故事展露出来。

阿莫多瓦抽丝剥茧，把故事导向了一个令人心碎，却又美丽无比的结局。在剧院里，艾莉西亚看到了流泪的马克，仿佛冥冥中的缘分，使得艾莉西亚像当初的贝尼诺一样，对流泪的马克心生好感。舞台上的女人没有说话，只是发出一声声叹息，导演似乎在暗示观众，这是已经自杀身亡的贝尼诺的叹息。贝尼诺把预备给自己和艾莉西亚结婚的房子送给了马克，而谁又能说马克不会爱上贝尼诺深爱的女人艾莉西亚呢？

影片的结局充满了甜蜜的苦恼和美丽的忧伤，但也蕴含了无限的希望。当艾莉西亚和马克互相微笑的时候，我们也笑了，因为上帝虽然关闭了一扇窗户，却又在此刻打开了一扇希望之门。当片尾音乐响起的时候，我们渐渐意识到这部影片对于我们究竟意味着什么——这个世界幸而有那些美好的事物，比如说爱，比如说友情……才让我们有了在这孤独的世上流连忘返的勇气。

《对她说》宛如一条冷冽、清澈的寒泉，静静地流淌在这繁华、喧嚣的都市里，用它隽永、深邃的声音对行走在世间的人们诉说着爱。

附录一　中国经典电影

1. 1923：《孤儿救祖记》导演：张石川
2. 1933：《姊妹花》导演：郑正秋
3. 1934：《神女》导演：吴永刚
4. 1934：《大路》导演：孙瑜
5. 1934：《渔光曲》导演：蔡楚生
6. 1934：《桃李劫》导演：应云卫
7. 1937：《马路天使》导演：袁牧之
8. 1947：《八千里路云和月》导演：史东山
9. 1947：《一江春水向东流》导演：蔡楚生、郑君里
10. 1947：《假凤虚凰》导演：黄佐临
11. 1948：《万家灯火》导演：沈浮
12. 1948：《小城之春》导演：费穆
13. 1950：《我这一辈子》导演：石挥
14. 1951：《误佳期》导演：朱石麟、白沉
15. 1956：《祝福》导演：桑弧
16. 1959：《林则徐》导演：郑君里、岑范
17. 1959：《林家铺子》导演：水华
18. 1962：《李双双》导演：鲁韧
19. 1963：《农奴》导演：李俊
20. 1963：《梁山伯与祝英台》导演：李翰祥
21. 1964：《养鸭人家》导演：李行
22. 1970：《侠女》导演：胡金铨
23. 1972：《精武门》导演：罗维
24. 1972：《秋决》导演：李行
25. 1979：《蝶变》导演：徐克
26. 1979：《疯劫》导演：许鞍华
27. 1981：《天云山传奇》导演：谢晋
28. 1982：《城南旧事》导演：吴贻弓
29. 1983：《风柜来的人》导演：侯孝贤
30. 1984：《一个和八个》导演：张军钊
31. 1984：《黄土地》导演：陈凯歌

32. 1984：《玉卿嫂》导演：张毅
33. 1985：《黑炮事件》导演：黄建新
34. 1985：《警察故事》导演：成龙
35. 1986：《盗马贼》导演：田壮壮
36. 1987：《老井》导演：吴天明
37. 1987：《人鬼情》导演：黄蜀芹
38. 1987：《红高粱》导演：张艺谋
39. 1988：《顽主》导演：米家山
40. 1989：《悲情城市》导演：侯孝贤
41. 1989：《晚钟》导演：吴子牛
42. 1990：《本命年》导演：谢飞
43. 1990：《流浪北京》导演：吴文光
44. 1991：《阮玲玉》导演：关锦鹏
45. 1991：《牯岭街少年杀人事件》导演：杨德昌
46. 1991：《双旗镇刀客》导演：何平
47. 1992：《杂嘴子》导演：刘苗苗
48. 1992：《秋菊打官司》导演：张艺谋
49. 1992：《无言的山丘》导演：王童
50. 1993：《霸王别姬》导演：陈凯歌
51. 1993：《喜宴》导演：李安
52. 1994：《头发乱了》导演：管虎
53. 1994：《爱情万岁》导演：蔡明亮
54. 1994：《背靠背 脸对脸》导演：黄建新、杨亚洲
55. 1994：《感光年代》导演：阿年
56. 1994：《被告山杠爷》导演：范元
57. 1994：《东邪西毒》导演：王家卫
58. 1995：《阳光灿烂的日子》导演：姜文
59. 1995：《民警故事》导演：宁瀛
60. 1995：《女人四十》导演：许鞍华
61. 1995：《大话西游》导演：刘镇伟
62. 1996：《太阳有耳》导演：严浩
63. 1996：《食神》导演：周星驰、李力持
64. 1997：《八廓南街16号》导演：段锦川
65. 1997：《长大成人》导演：路学长
66. 1997：《爱情麻辣烫》导演：张杨
67. 1998：《那山那人那狗》导演：霍建起
68. 1998：《荆轲刺秦王》导演：陈凯歌
69. 1999：《非常夏日》导演：路学长
70. 1999：《一个都不能少》导演：张艺谋
71. 1999：《过年回家》导演：张元

72. 1999：《月蚀》导演：王全安
73. 2000：《一声叹息》导演：冯小刚
74. 2000：《卧虎藏龙》导演：李安
75. 2000：《一一》导演：杨德昌
76. 2001：《爱你爱我》导演：林正盛
77. 2001：《谁说我不在乎》导演：黄建新
78. 2002：《那时花开》导演：高晓松
79. 2002：《我最中意的雪天》导演：孟奇
80. 2003：《手机》导演：冯小刚
81. 2004：《可可西里》导演：陆川
82. 2005：《世界》导演：贾樟柯
83. 2005：《孔雀》导演：顾长卫
84. 2006：《疯狂的石头》导演：宁浩
85. 2007：《色戒》导演：李安
86. 2007：《集结号》导演：冯小刚
87. 2008：《梅兰芳》导演：陈凯歌
88. 2008：《非诚勿扰》导演：冯小刚
89. 2009：《十月围城》导演：陈德森
90. 2010：《让子弹飞》导演：姜文
91. 2012：《一九四二》导演：冯小刚
92. 2012：《桃姐》导演：许鞍华
93. 2013：《中国合伙人》导演：陈可辛
94. 2013：《一代宗师》导演：王家卫
95. 2013：《无人区》导演：宁浩
96. 2015：《老炮儿》导演：管虎
97. 2015：《师父》导演：徐浩峰
98. 2017：《战狼2》导演：吴京
99. 2018：《我不是药神》导演：文牧野
100. 2018：《红海行动》导演：林超贤
101. 2019：《流浪地球》导演：郭帆
102. 2019：《哪吒之魔童降世》导演：饺子
103. 2019：《少年的你》导演：曾国祥

附录二　外国经典电影

1. 1916：《党同伐异》导演：格里菲斯
2. 1925：《战舰波将金号》导演：爱森斯坦
3. 1925：《淘金记》导演：卓别林
4. 1929：《一条安达鲁狗》导演：布努艾尔
5. 1936：《摩登时代》导演：卓别林
6. 1939：《乱世佳人》导演：弗莱明
7. 1940：《魂断蓝桥》导演：勒洛依
8. 1940：《蝴蝶梦》导演：希区柯克
9. 1941：《公民凯恩》导演：威尔斯
10. 1948：《偷自行车的人》导演：德·西卡
11. 1949：《晚春》导演：小津安二郎
12. 1950：《罗生门》导演：黑泽明
13. 1952：《罗马11时》导演：朱塞佩·德·桑蒂斯
14. 1952：《正午》导演：齐纳曼
15. 1954：《后窗》导演：希区柯克
16. 1957：《野草莓》导演：伯格曼
17. 1959：《四百下》导演：特吕弗
18. 1959：《筋疲力尽》导演：戈达尔
19. 1959：《广岛之恋》导演：雷乃
20. 1959：《士兵之歌》导演：格里高里·丘赫莱依
21. 1960：《裸岛》导演：新藤兼人
22. 1961：《去年在马里昂巴德》导演：雷乃
23. 1962：《秋刀鱼的味道》导演：小津安二郎
24. 1962：《阿拉伯的劳伦斯》导演：利恩
25. 1963：《八部半》导演：费里尼
26. 1964：《红色沙漠》导演：安东尼奥尼
27. 1965：《普通的法西斯》导演：罗姆
28. 1966：《一个男人和一个女人》导演：克罗德·勒鲁什
29. 1966：《安德烈·鲁勃寥夫》导演：塔可夫斯基
30. 1966：《放大》导演：安东尼奥尼
31. 1967：《邦尼和克莱德》导演：阿瑟·佩恩

32. 1967：《毕业生》导演：迈克·尼可尔斯
33. 1968：《2001：太空漫游》导演：库布里克
34. 1970：《巴顿将军》导演：斯凡那
35. 1971：《魂断威尼斯》导演：维斯康蒂
36. 1971：《发条橘子》导演：库布里克
37. 1972：《教父》导演：科波拉
38. 1972：《中国》导演：安东尼奥尼
39. 1972：《呼喊与细语》导演：伯格曼
40. 1972：《五号屠场》导演：乔治·雷·希尔
41. 1974：《恐惧吞噬灵魂》导演：法斯宾德
42. 1975：《德尔苏·乌扎拉》导演：黑泽明
43. 1975：《镜子》导演：塔可夫斯基
44. 1975：《飞越疯人院》导演：米洛斯·福尔曼
45. 1976：《出租车司机》导演：斯科塞斯
46. 1976：《花边女工》导演：克罗德·高雷塔
47. 1977：《欲望的隐晦目的》导演：路易斯·布努埃尔
48. 1978：《木屐树》导演：埃曼诺·奥尔米
49. 1978：《猎鹿人》导演：迈克尔·西米诺
50. 1978：《感官王国》导演：大岛渚
51. 1979：《现代启示录》导演：科波拉
52. 1979：《克莱默夫妇》导演：罗伯特·本顿
53. 1979：《玛丽娅·布劳恩的婚姻》导演：法斯宾德
54. 1979：《铁皮鼓》导演：施隆道夫
55. 1980：《愤怒的公牛》导演：斯科塞斯
56. 1980：《最后一班地铁》导演：特吕弗
57. 1980：《名扬四海》导演：艾伦·帕克
58. 1981：《从毛泽东到莫扎特》导演：默里·勒纳
59. 1981：《法国中尉的女人》导演：赖兹
60. 1981：《莉莉·玛莲》导演：法斯宾德
61. 1981：《火之战》导演：让·雅克·阿诺
62. 1981：《靡菲斯特》导演：伊斯特凡·索博
63. 1983：《芳名卡门》导演：戈达尔
64. 1983：《乡愁》导演：塔可夫斯基
65. 1983：《楢山节考》导演：今村昌平
66. 1983：《卡门》导演：卡罗斯·绍拉
67. 1984：《美国往事》导演：塞尔乔·莱翁内
68. 1984：《鸟人》导演：艾伦·帕克
69. 1985：《乱》导演：黑泽明
70. 1985：《走出非洲》导演：西德尼·波拉克
71. 1985：《阿基米德后宫的茶》导演：穆迪·沙雷夫

72. 1985：《地下铁》导演：吕克·贝松
73. 1987：《柏林苍穹下》导演：文德斯
74. 1988：《布拉格之恋》导演：菲利普·考夫曼
75. 1988：《十戒》导演：基耶斯洛夫斯基
76. 1989：《性、谎言和录像带》导演：史蒂文·索德伯格
77. 1989：《死亡诗社》导演：彼得·威尔
78. 1990：《我心狂野》导演：大卫·林奇
79. 1993：《辛德勒的名单》导演：斯皮尔伯格
80. 1993：《钢琴课》导演：简·坎皮恩
81. 1993：《白》导演：基耶斯洛夫斯基
82. 1994：《暴雨将至》导演：米尔科·曼切夫斯基
83. 1994：《杀手里昂》导演：吕克·贝松
84. 1994：《低俗小说》导演：塔伦蒂诺
85. 1994：《天生杀人狂》导演：奥利弗·斯通
86. 1995：《肖申克的救赎》导演：弗兰克·达拉邦特
87. 1995：《情书》导演：岩井俊二
88. 1995：《云上的日子》导演：安东尼奥尼
89. 1995：《地下》导演：埃米尔·库斯图里卡
90. 1996：《樱桃的滋味》导演：阿巴斯·基亚罗斯塔米
91. 1996：《猜火车》导演：丹尼·博伊尔
92. 1998：《海上钢琴师》导演：朱塞佩·托纳多雷
93. 1998：《罗拉快跑》导演：汤姆·提克威
94. 1998：《两杆大烟枪》导演：盖·瑞奇
95. 2002：《对她说》导演：佩德罗·阿莫多瓦
96. 2003：《加勒比海盗》导演：戈尔·维宾斯基
97. 2003：《迷失东京》导演：索菲娅·科波拉
98. 2005：《艺伎回忆录》导演：罗伯特·马歇尔
99. 2005：《金刚》导演：彼得·杰克逊
100. 2006：《达·芬奇密码》导演：朗·霍华德
101. 2008：《贫民窟的百万富翁》导演：丹尼·博伊尔
102. 2009：《2012》导演：罗兰·艾默里奇
103. 2009：《第九区》导演：尼尔·布洛姆坎普
104. 2010：《怦然心动》导演：罗伯·莱纳
105. 2011：《生命之树》导演：泰伦斯·马力克
106. 2012：《林肯》导演：史蒂文·斯皮尔伯格
107. 2013：《醉乡民谣》导演：伊桑·科恩/乔尔·科恩
108. 2014：《少年时代》导演：理查德·林克莱特
109. 2014：《布达佩斯大饭店》导演：韦斯·安德森
110. 2015：《疯狂的麦克斯4：狂暴之路》导演：乔治·米勒
111. 2016：《疯狂动物城》导演：拜伦·霍华德/瑞奇·摩尔/杰拉德·布什

112. 2016：《摔跤吧!爸爸》导演：涅提·蒂瓦里
113. 2017：《逃出绝命镇》导演：乔丹·皮尔
114. 2018：《魅影缝匠》导演：保罗·托马斯·安德森
115. 2018：《波西米亚狂想曲》导演：布莱恩·辛格
116. 2019：《绿皮书》导演：彼得·法拉利
117. 2019：《寄生虫》导演：奉俊昊

参 考 文 献

[1] 孙蕾.视听语言[M].北京：新华出版社，2008.
[2] 马赛尔·马尔丹.电影语言[M].何振淦译.北京：中国电影出版社，2006.
[3] 孟军.动画电影视听语言[M].武汉：湖北美术出版社，2006.
[4] 邹建.视听语言基础[M].上海：上海外语教育出版社，2007.
[5] 邵清风，李骏，俞洁，等.视听语言[M].北京：中国传媒大学出版社，2007.
[6] 姚争.影视剪辑教程[M].杭州：浙江大学出版社，2007.
[7] 王志敏.电影语言学[M].北京：北京大学出版社，2007.
[8] 张浩岚.视听语言[M].北京：中国电影出版社，2006.
[9] 梁明，李力.电影色彩学[M].北京：北京大学出版社，2008.
[10] 傅正义.实用影视剪辑技巧[M].北京：中国电影出版社，2006.
[11] 李稚田.影视语言教程[M].北京：北京师范大学出版社，2004.
[12] 陈鸿秀.影视基础教程[M].北京：中国电影出版社，2008.
[13] 张菁，关玲.影视视听语言[M].北京：中国传媒大学出版社，2008.
[14] 韩栩，薛峰.影视动画视听语言[M].北京：电子工业出版社，2009.
[15] 陆绍阳.视听语言[M].北京：北京大学出版社，2009.
[16] 赵前，丛琳玮.动画影片视听语言[M].重庆：重庆大学出版社，2007.
[17] 王心语.影视导演基础[M].修订版.北京：中国传媒大学出版社，2009.
[18] 路易斯·贾内梯.认识电影[M].插图第11版.焦雄屏译.北京：世界图书出版公司，2007.
[19] 大卫·波德维尔，克里斯·汀·汤普森.电影艺术：形式与风格[M].插图第8版.曾伟祯译.北京：世界图书出版公司，2008.
[20] 苏牧.新世纪新电影：《罗拉快跑》读解[M].北京：生活·读书·新知三联书店，2004.
[21] 苏牧.荣誉[M].北京：人民文学出版社，2007.
[22] 安德烈·塔可夫斯基.雕刻时光[M].陈丽贵，李泳泉译.北京：人民文学出版社，2003.
[23] 孙立.影视动画视听语言[M].北京：海洋出版社，2005.